日本空箱職人傳授

零食空盒
模型密技

HARUKIRU／著

曹茹蘋／譯

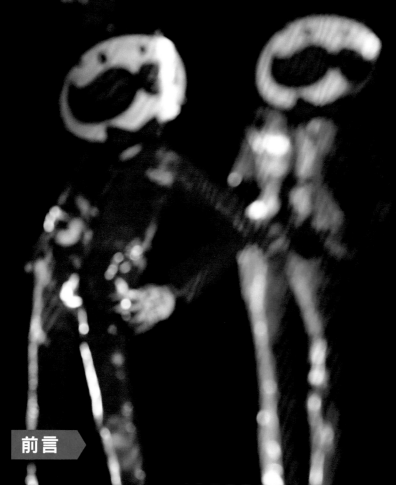

前言

將原本注定要被丟棄的空盒，做成截然不同的立體作品。

正因為是所有人都認得的盒子，才更令人感到驚訝。

而這一點，正是空盒模型的有趣之處。

我開始從事紙工藝是在幼稚園的時候。

因為很崇拜電視裡的英雄，於是就做了變身腰帶和劍來玩。

我還記得當時年幼的我，

不斷研究要如何提升作品的完成度，讓作品更加逼真。

這樣的作風至今依舊沒有改變。

我時常會在超市的零食區望著盒子，

思考要把哪個部分做成什麼零件，然後試著動手製作。

像這樣反覆地思索及嘗試，才完成了一件又一件的作品。

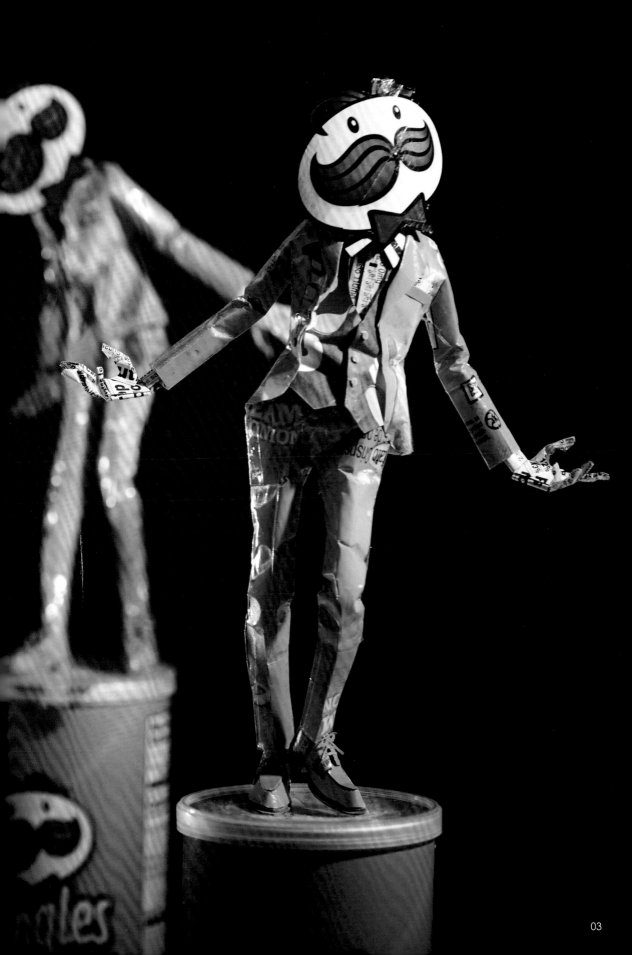

在本書中，我將介紹至今發表過的作品，

同時解說就連初學新手也能完成的空盒模型。

原本平面的物體經過剪裁後變得立體、

原本零散的零件彼此嵌合，

那個瞬間正是空盒模型的妙趣所在。

雖然每一件作品大致在1小時內就能完成，

但應該可以讓各位充分體會到空盒模型的魅力。

希望大家都能帶著興奮愉悅的心情動手製作。

HARUKIRU

CONTENTS

 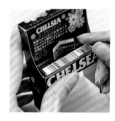 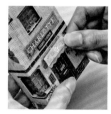

1

Gallery

本章收集了

至今發表過的作品。

以下將介紹

單從 Twitter 上的照片

無法看見的細節，

以及製作上的講究之處。

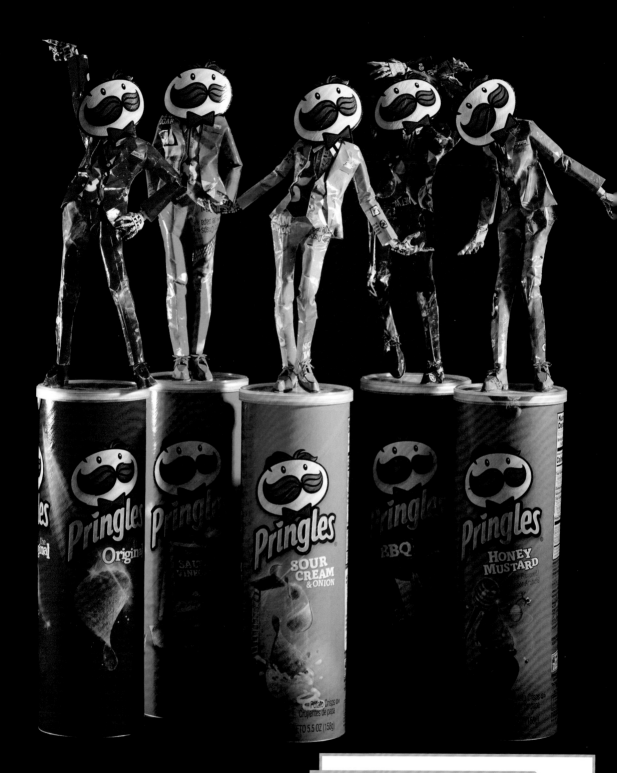

品客紳士們

我利用令人印象深刻的長相，創造出這幾位紳
士。透過顏色給人的印象思考每位角色的個性：
綠色是「老大哥」，紅色是「衝勁十足」，藍色是
「冷酷」，紫色是「怪咖」，黃色是「天真爛漫」，
並且配合個性變換姿勢。

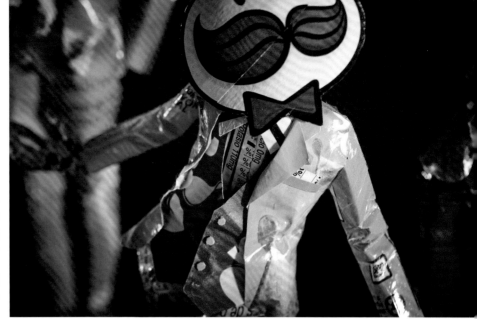

好比人體一樣，以手肘等關節部位為中心彎曲，在衣服上製造皺褶。裡面穿的紅色背心是使用內蓋製作而成。因為是紳士，所以連鈕扣、口袋等細節也格外講究。

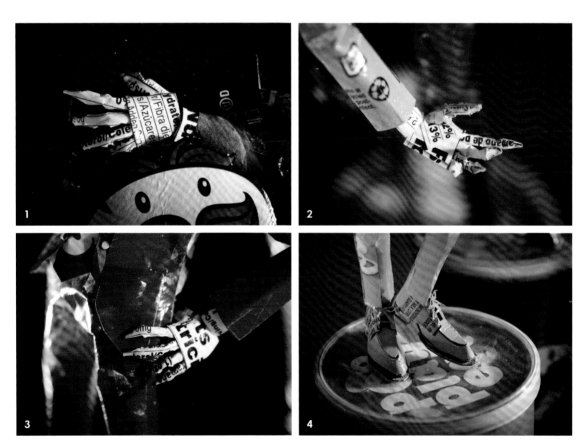

1.2.3／連手指也擺出細微的姿勢，讓紳士感覺好像隨時都會動起來。手套是使用成分標示的部分。

4／鞋子是貼上剪成繩子和蝴蝶結形狀的小零件，寫實地表現出鞋帶。

使用品客洋芋片（進口商品）各1個。

※本書「洋芋片」港名皆為「薯片」。

Alfort 飛行船

這是我最先發表的作品。我以Alfort巧克力上的帆船為發想，做出像是會出現在奇幻故事中的飛艇。盒子的金色部分為重點所在。

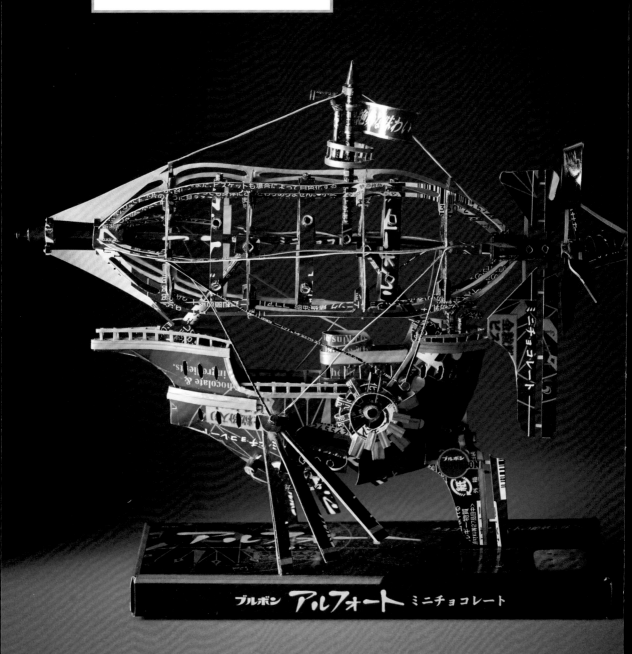

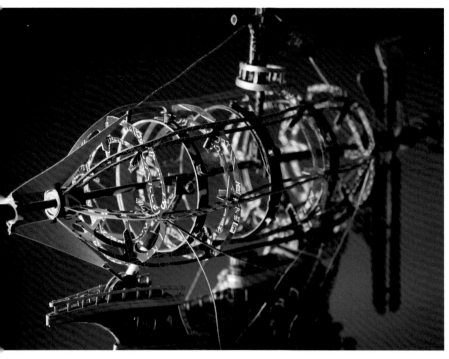

因為是飛行船，為了呈現出輕盈感，於是決定採用可以看見內部的鏤空構造，而這也是整件作品最為困難的部分。先將盒子裁成細條狀，再慢慢地組合成立體造型，藉此展現出細膩感。

1／為了讓船體側邊呈現出機械感，於是加上齒輪等元素。
2／瞭望台上，有利用包裝盒文字做成的旗幟。

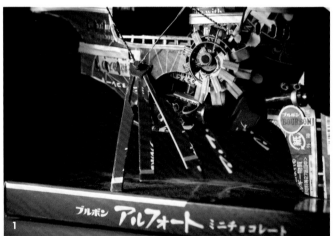

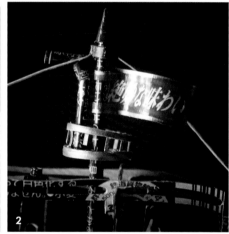

採用挖空船體，顯現出內部引擎部分的設計。

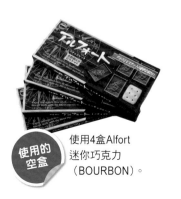

使用的空盒

使用4盒Alfort迷你巧克力（BOURBON）。

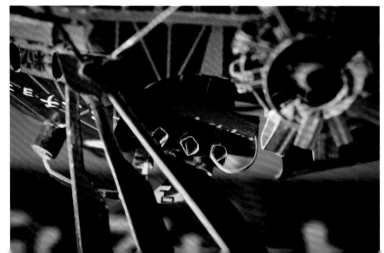

※本書「巧克力」港名皆為「朱古力」。

CHARLOTTE 街景

我總共使用4種CHARLOTTE的空盒製作出這件作品。藉著製造高低落差，塑造出迷宮般錯綜複雜的街景。

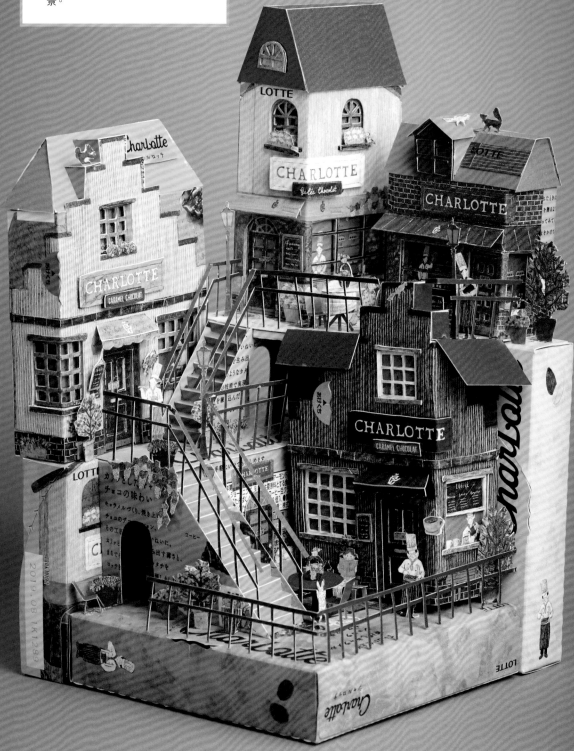

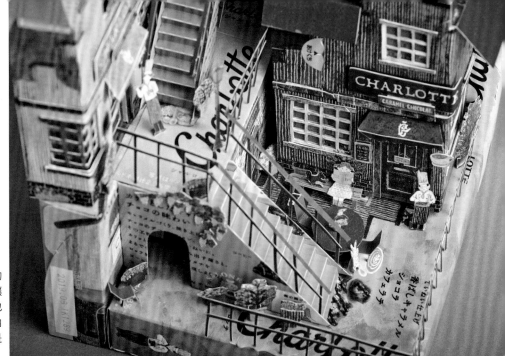

地面使用包裝盒上的
「CharLotte」字樣，讓
這件作品從上方欣賞也
充滿趣味。由於盒子內
側是漂亮的橘色，於是
將其用來做成階梯。

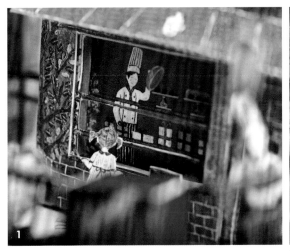

1

2

1.2／採用重疊黏貼好幾張圖畫的立體紙雕技術，
讓窗戶呈現出遠近感。
3／剪下松鼠的插圖，做成立體造型後配置在屋頂
上。藉由加入動物和人物營造出熱鬧的氣氛。

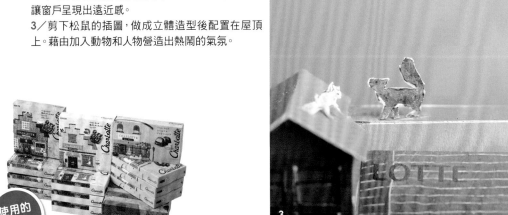

3

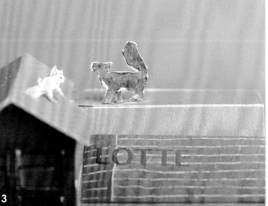

使用的
空盒

使用4種CHARLOTTE（樂天）各4盒。

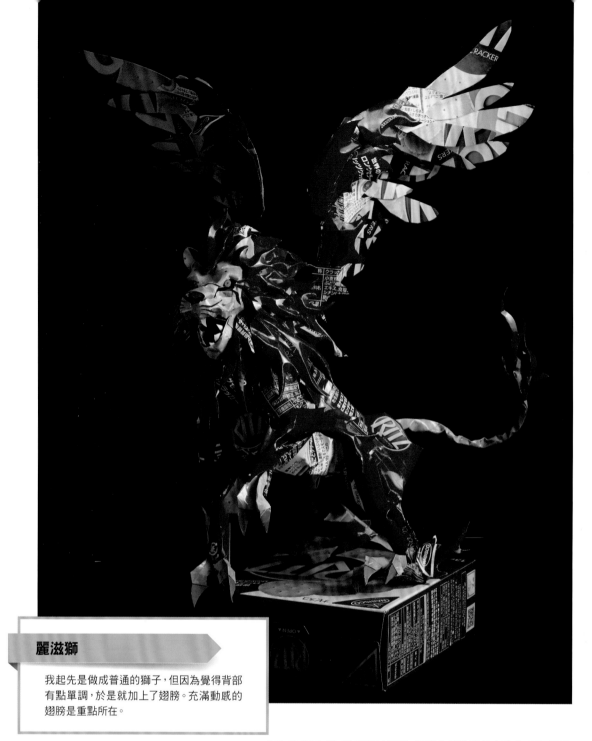

麗滋獅

我起先是做成普通的獅子，但因為覺得背部有點單調，於是就加上了翅膀。充滿動感的翅膀是重點所在。

1.2／尾巴末端、臉部皺紋等等，重視作品整體的立體感。需要能夠手工將平面的盒子摺成曲線的技巧。

使用7盒Ritz麗滋餅乾L包裝
（Mondelez Japan）。

MOON LIGHT 鐘塔

決定以月亮為主題後，我想了想該如何才能讓月亮浮在半空中，最後決定做成有高度的鐘塔。

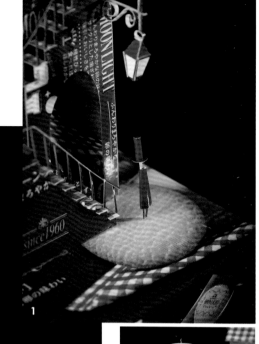

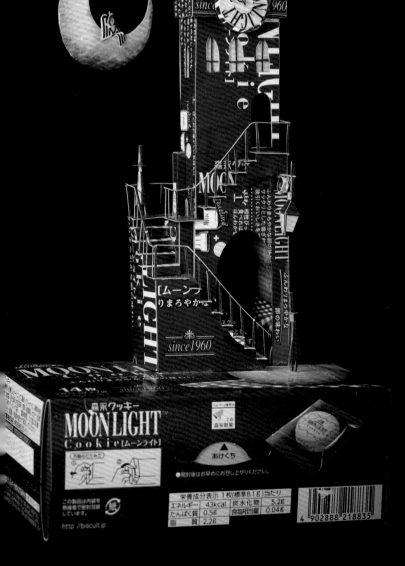

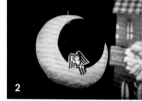

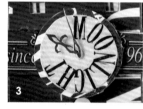

1／我特地調整塔的配置位置，好讓從上方俯視模型時，能夠看到大叔像是被聚光燈照射一般。

2／為「天使商標」加上雙腿，使其坐在月亮上。

3／將「MOON LIGHT」的文字挖空，貼在時鐘的鐘面上。

使用的空盒

使用3盒MOON LIGHT（森永製菓）。

15

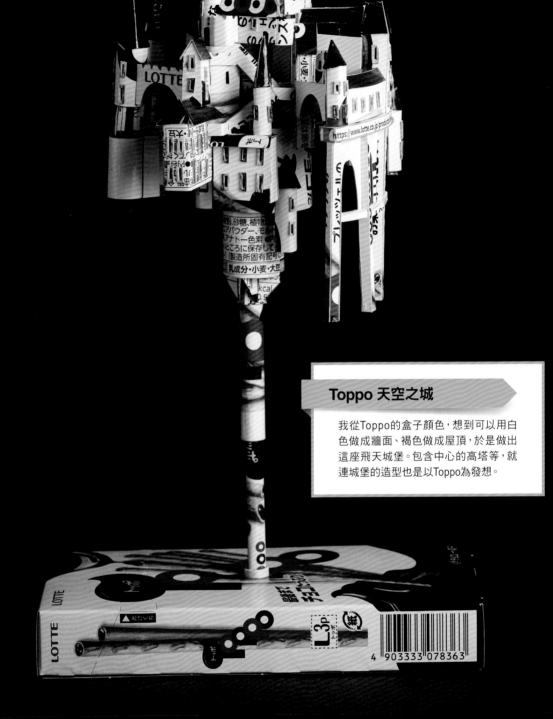

Toppo 天空之城

我從Toppo的盒子顏色，想到可以用白色做成牆面、褐色做成屋頂，於是做出這座飛天城堡。包含中心的高塔等，就連城堡的造型也是以Toppo為發想。

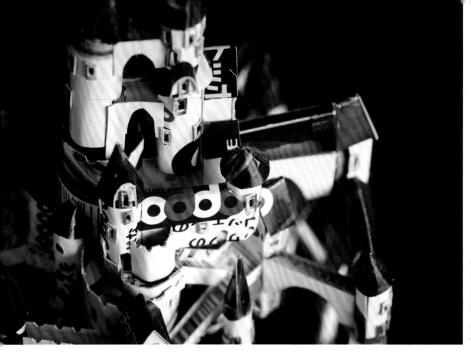

我的目標是做出宛如童話或奇幻故事中會出現的美麗城堡。一開始先製作最高的塔，接著由上而下，同時橫向擴展似地加上零件。

利用條碼部分做成城堡裡面的階梯。為了表現城堡複雜的構造，我讓通道遍布四處。

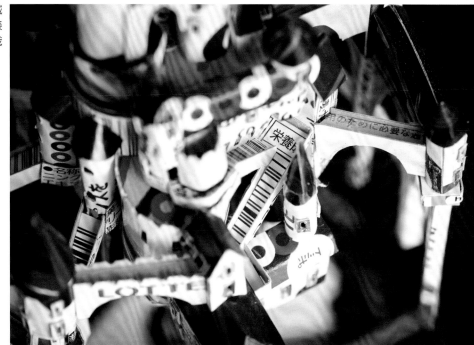

將Toppo的褐色部分剪成小片，做成窗框。透過加上許多窗框表現出城堡的巨大。

使用的空盒

使用3盒Toppo（樂天）。

17

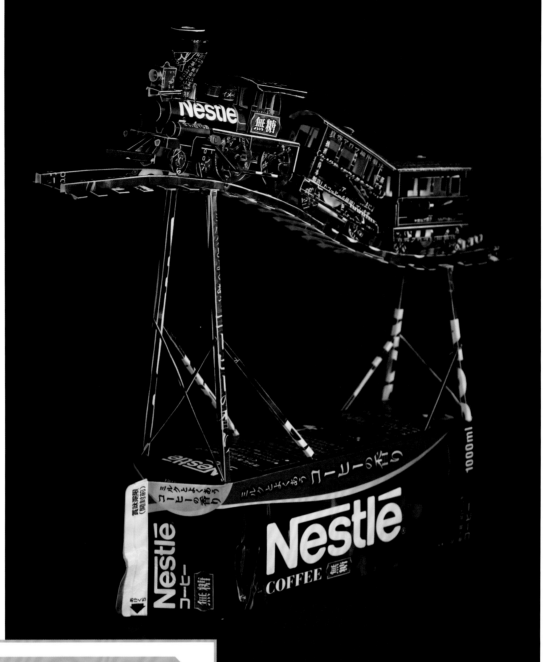

雀巢銀河鐵道

我從細長的黑色盒子聯想到火車,於是做出奔馳在空中的銀河鐵道,並且刻意將商標留在車體上。

參考SL(蒸汽火車)的資料,做出車輪等細部零件。我覺得黃色邊框的「無糖」兩字很有SL的感覺,於是就直接加以運用。

使用3盒雀巢咖啡 無糖(明治)。

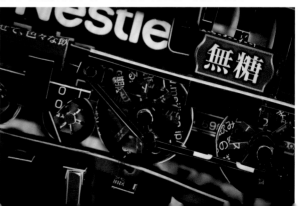

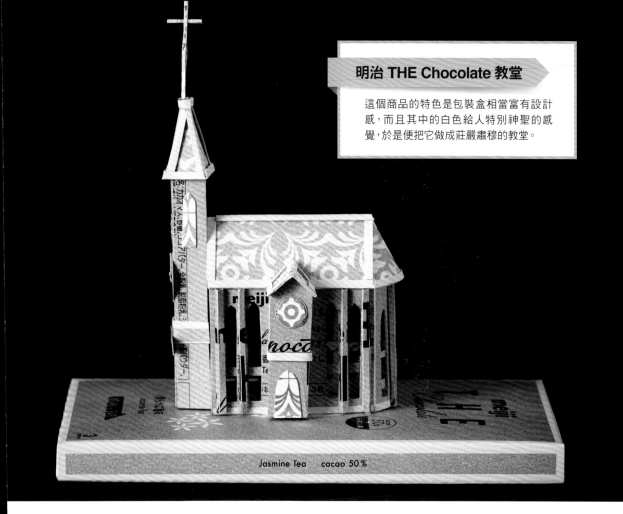

這個商品的特色是包裝盒相當富有設計感,而且其中的白色給人特別神聖的感覺,於是便把它做成莊嚴肅穆的教堂。

1／將盒子上的可可豆做成彩繪玻璃,盒子背面的圖案則做成屋頂。

2／剪下盒子上的數字部分,在塔的側面加上時鐘。

使用的空盒

使用1盒明治
THE Chocolate
茉莉茶香黑巧克力
（明治）。

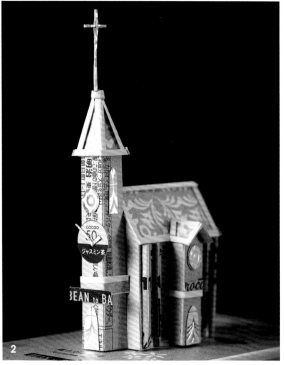

19

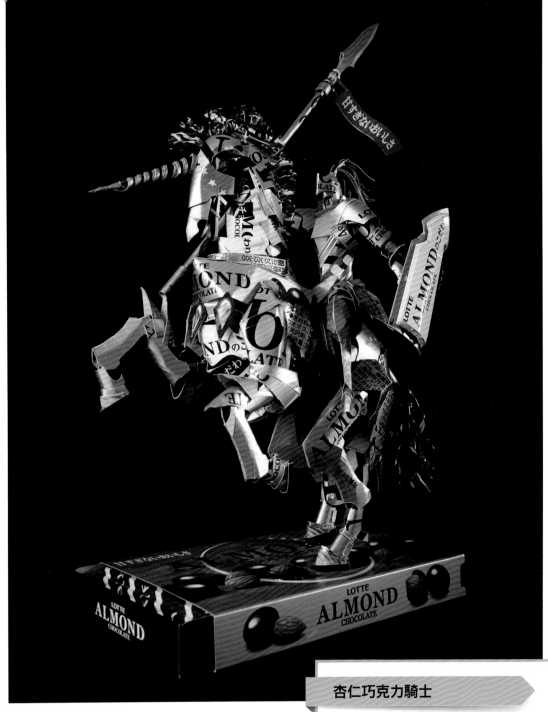

馬的鬃毛是利用盒中的紙製作而成。在盾牌和旗幟等部分使用包裝盒文字也是一大重點。

杏仁巧克力騎士

作品運用了包裝盒的金屬光澤。由於鐵板和紙都是平坦的物體，因此我在製作時一邊查盔甲的資料，一邊做出和實物相近的構造。

使用的空盒

使用4盒杏仁巧克力（樂天）。

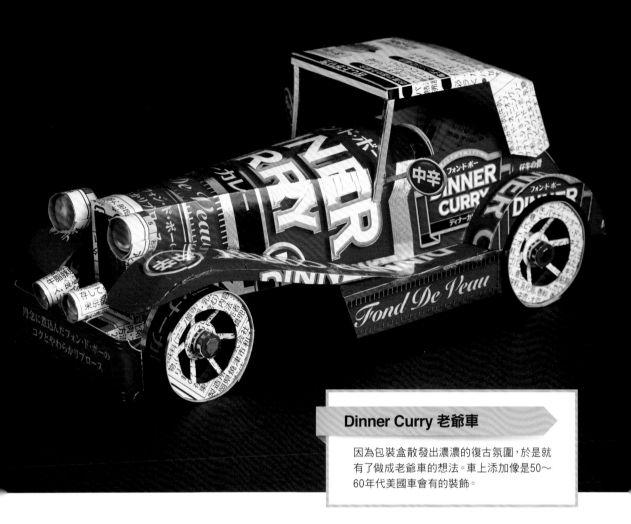

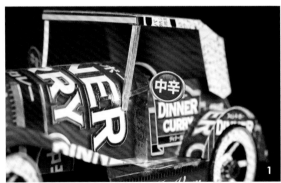

1

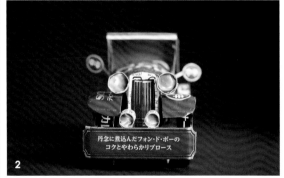

2

1.2／像是在後照鏡等處使用包裝盒的文字、將馬鈴
薯的部分做成燈等等，在作品中添加一些趣味性。
3／輪胎使用成分標示的文字。讓中央凹陷，做成可以
看見內部的構造。

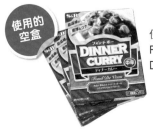

使用的
空盒

使用3盒
Fond de veau
Dinner Curry中辣
（S&B食品）。

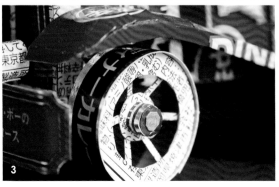

3

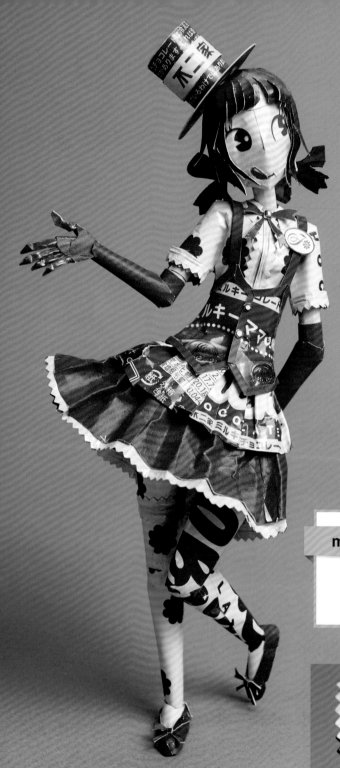

milky CHOCOLATE 牛奶妹

我把牛奶妹變成熟了。像是讓肌膚從袖口隱約露出來等等，刻意讓牛奶妹展現出不同於人們平時所熟悉的面貌。

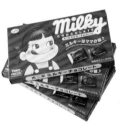

使用的空盒

使用3盒milky CHOCOLATE（不二家）。

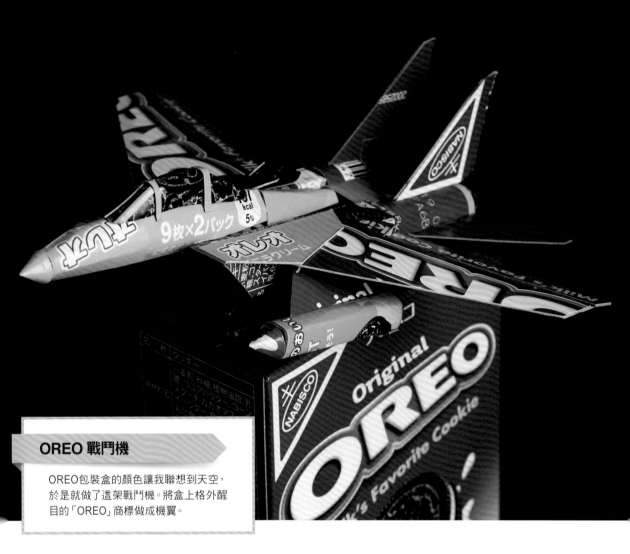

OREO 戰鬥機

OREO包裝盒的顏色讓我聯想到天空，於是就做了這架戰鬥機。將盒上格外醒目的「OREO」商標做成機翼。

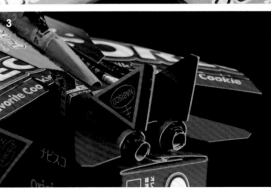

1／駕駛艙的黑色窗戶是使用OREO的餅乾部分。
2／用紅色的三角形部分做成垂直尾翼。
3／噴射引擎的排氣口是使用OREO的餅乾部分。

使用的空盒

使用1盒OREO夾心餅
（Mondelez Japan）。

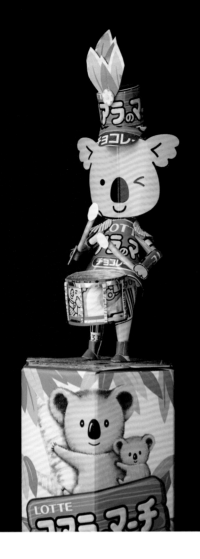

將商品名稱「無尾熊大遊行（中文品名為小熊餅乾）」如實地化為作品。讓無尾熊拿著鼓，展現遊行的歡樂氣氛。

使用的空盒

肩章是將「開口」部分剪開後貼上去。

使用1盒小熊餅乾（樂天）。

飛天大嘴鳥

表現大嘴鳥的逗趣長相和氣派翅膀之間的反差。利用長長的尾羽站立是這件作品的重點。

使用的空盒

使用1盒花生巧克力球（森永製菓）。

剪下大嘴鳥的腳黏貼在身體上。

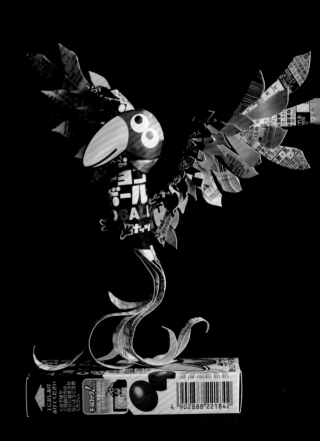

24

HANA CELEB 海豹

我反覆將盒子剪開來凹摺,把方形盒子做成有弧度的身體。裡面也可以放入面紙。

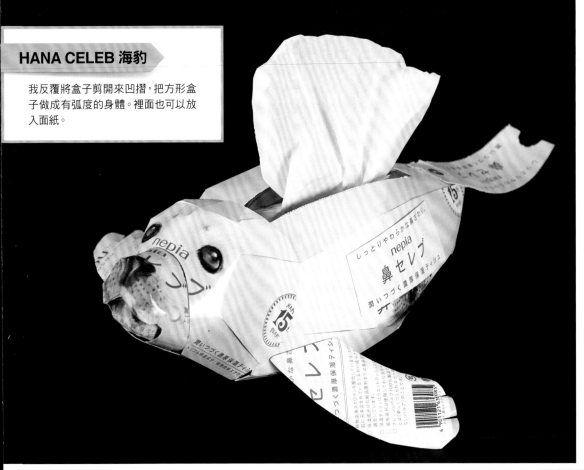

為了做出尖尖的鼻子,我決定組合上另外製作的零件。

纖長的睫毛是這件作品的一大講究之處。

HANA CELEB 兔子

因為想做出和海豹不一樣的造型,所以就做了用兩腳站立的兔子。慢慢地凹摺盒子,製造出臉和身體的弧度。

使用的空盒 海豹、兔子皆各使用2盒 nepia HANA CELEB (王子nepia)。

1／鞦韆的繩子和固定零件也是利用小小零件製作而成。

2／到處裝飾著包裝盒上的雪花結晶。

3／從上方俯視可以看見雪人的腳。

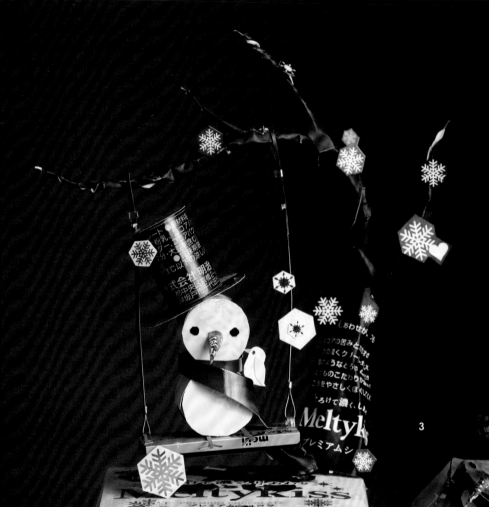

使用的空盒

使用2盒Meltykiss Premium Chocolate（明治）。

3

Meltykiss 雪人和鞦韆

Meltykiss包裝盒上的雪花，激發了我製作雪人的想法。運用褐色的盒子內側做成樹木。

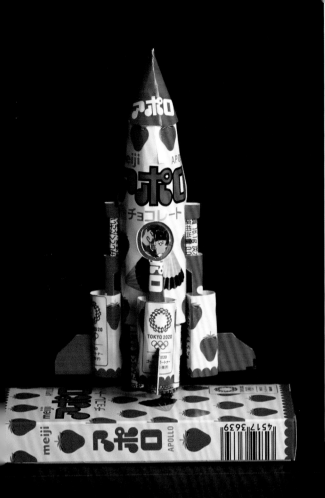

「阿波羅」這個名稱令我聯想到火箭，於是這件作品就誕生了。從窗戶可以窺見名叫阿波羅的小兔子。

窗戶為雙重構造，利用小兔子阿波羅的配置呈現出艙內的無重力感。

使用的空盒

使用2盒阿波羅草莓巧克力（明治）。

使用的空盒

使用1盒CHELSEA巧喜糖優格口味〔乳酸彩絲糖〕（明治）。

將裁成小片的黑色零件貼在條碼上，做成琴鍵。

CHELSEA 鋼琴

黑色的包裝盒讓我聯想到鋼琴。另外還利用黑貓和花瓶增添些許玩心。

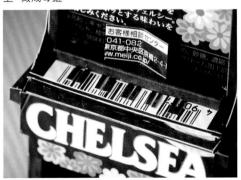

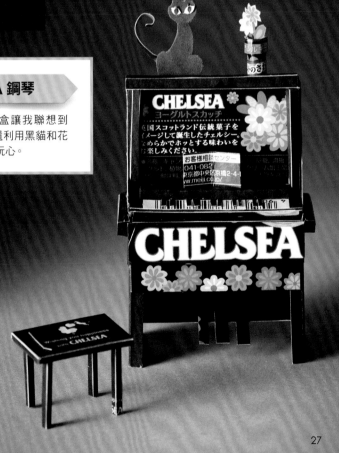

27

製作上的講究之處

利用無人不曉的盒子來製作，正是空盒模型最有趣的地方。
製作作品時，我會時時留意以下幾個重點。

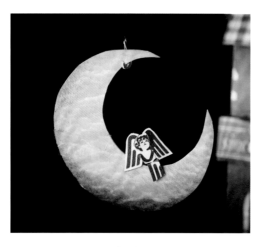

展現包裝盒的形象

我希望保留包裝盒給人原有的印象。比方說，「MOON LIGHT」所呈現出來的形象就是月亮。我會盡量設法運用、展現包裝盒的特點。

運用包裝盒上的文字

每個包裝盒上，都會寫著各式各樣的商品說明文字。將那個文字當成重點使用，能夠為作品增添不少趣味。

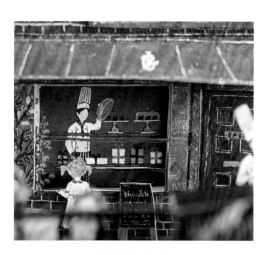

製造遠近感

有了遠近感，就能大幅提升作品的完成度。以CHARLOTTE的作品為例，我是藉由窗戶製造出遠近感來呈現立體感。

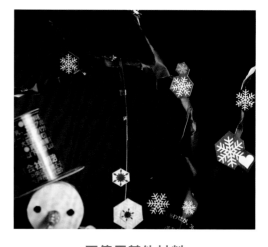

不使用其他材料

除了黏著劑和膠帶外，我不會使用該盒子和盒內素材以外的材料來製作空盒模型。思考哪個部分該如何利用也是一種樂趣。

2

How to make

---●────────────●---

本章將介紹經過改良，

連新手也能

成功做出來的 5 件作品。

請各位帶著興奮愉悅的心情，

試著用熟悉的零食盒

做出立體作品吧！

以下介紹製作空盒模型所需要的工具。
重點是選擇用起來順手、使用方便的款式。

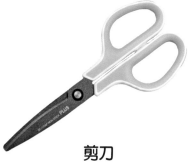

剪刀

主要用來剪裁帶有曲線的零件。
建議選擇鋒利的剪刀。

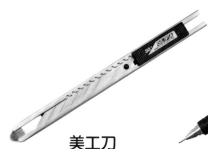

美工刀

切割零件的直線部分,或是在摺
線上劃出痕跡。建議最好選擇刀
刃角度為30度的美工刀。

自動鉛筆(鉛芯筆)

在空盒上做摺線的記號,或是把
零件捲在筆上使其產生弧度等
等。

尺

以美工刀切割或以自動鉛筆畫
線時使用。有格子的透明尺使用
起來比較方便。

橡皮擦

擦掉用自動鉛筆畫出的線條。

透明膠帶(膠紙)

像是將零件捲成筒狀等等,用於
黏貼不方便使用黏著劑的部分。

黏著劑

用來黏貼零件。建
議選擇名稱為「手工
藝黏膠」、「保麗龍
膠」,這類不含水分
的樹脂類黏著劑。

※木工黏著劑會讓紙
張變皺,所以不建議使
用。

切割墊

使用美工刀時可以墊在下面。不僅可以避免割
傷桌子,也能順暢地移動刀刃。

製作的訣竅

以下介紹製作空盒模型的訣竅。這些訣竅完全適用於
本書所介紹的所有作品，請各位先行掌握。

事前準備

撕開重疊的部分

空盒的背面會有紙張重疊的部分，而
這個部分在製作空盒模型時並不會使
用。在剪裁零件之前，請先將重疊部
分全數撕除。

用黏著劑黏貼時

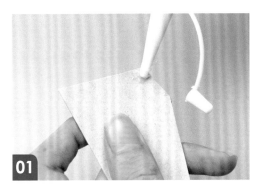

01

在想要黏貼的零件上塗抹黏著劑。

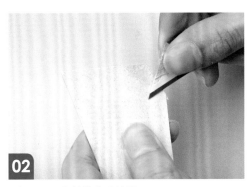

02

利用不要的紙薄薄地抹開。

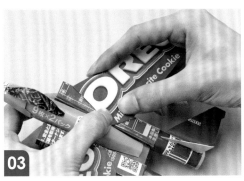

03

放在想要黏貼的位置上，讓另一側也薄薄地沾
上黏著劑。

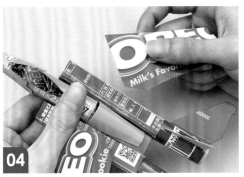

04

暫時撕開，等過了1分鐘左右再放上去用力按壓，
使其黏合。

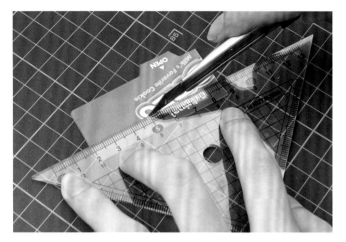

利用美工刀劃出痕跡

凹摺零件時，要先用美工刀劃出痕跡再摺。用自動鉛筆畫出摺線後，讓美工刀抵著尺，輕輕地劃出痕跡。只要讓刀刃深入紙張厚度的一半即可，以免把紙張割破。

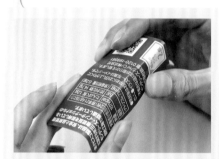

如果沒有劃出痕跡就直接摺，摺線會像這樣變得凹凸不平。

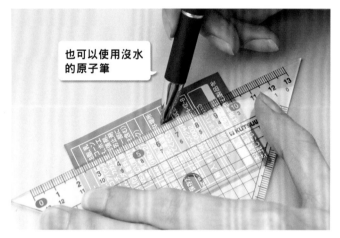

也可以使用沒水的原子筆

如果擔心使用美工刀會不小心把紙盒割破，那麼也可以使用已經沒有墨水的原子筆。讓原子筆抵著尺，用力地劃出痕跡。

製造弧度

捲在筆上

像是把零件捲成筒狀等等，如果想讓紙張產生弧度，可以像這樣將其捲在筆上。

〈 直線型零件 〉

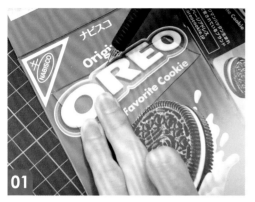

01

把紙型放在打開的空盒上，對齊位置之後，用自動鉛筆沿著紙型的輪廓畫線。

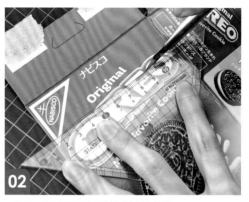

02

讓美工刀抵著尺，切割畫線的部分。

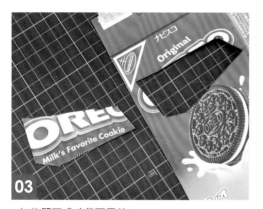

03

如此即可成功裁下零件。

〈 曲線型零件 〉

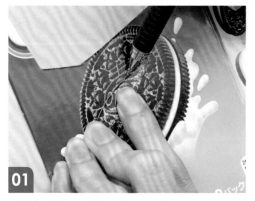

01

把紙型放在打開的空盒上，對齊位置之後，用自動鉛筆沿著紙型的輪廓畫線。

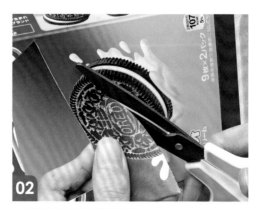

02

用剪刀沿著畫好的線剪下。

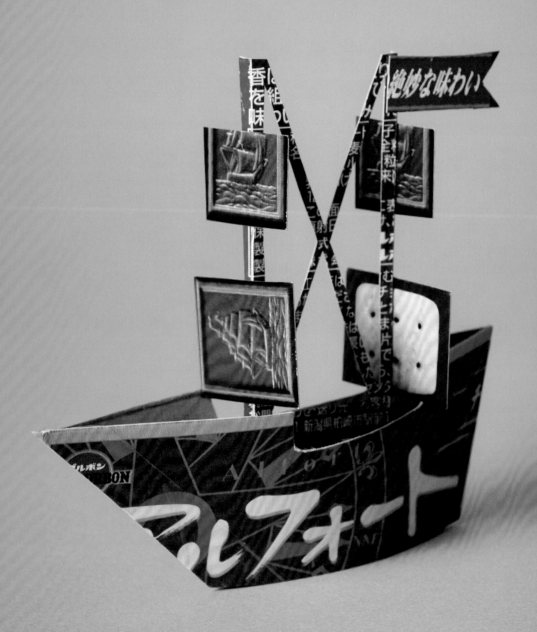

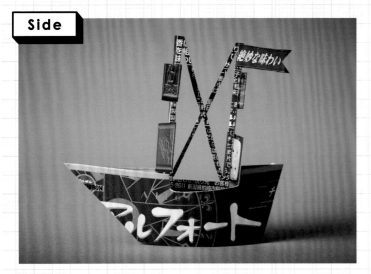

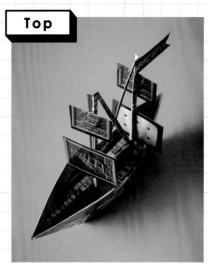

使用的空盒

#harukiru #Alfort

Alfort

迷你巧克力

（BOURBON）

×1盒

Parts

從步驟3開始，請使用
P78起的紙型裁下零
件。會使用到的零件如
左圖。

※由於中途會使用到盒子
的殘餘碎片，因此裁好零
件後請保留剩下的空盒。

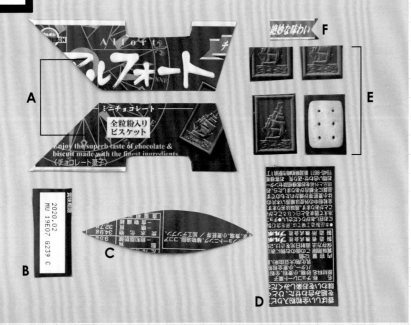

01

沿著裁切線打開盒子的左右兩邊，取出內容物。

02

翻面，用剪刀剪開上側的長邊。

03

剪開來的樣子。使用P78起的紙型裁下零件。

04

準備2片零件 **A**。

背面

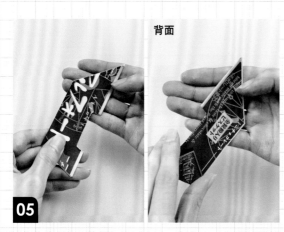

05

將內側對齊重疊。

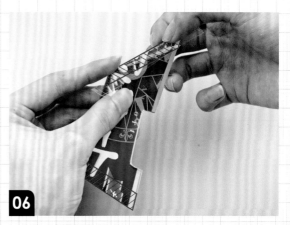

06

用透明膠帶固定兩側。

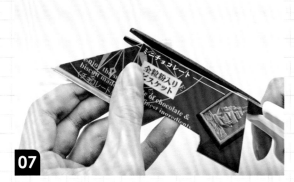

07

突出來的膠帶要用剪刀剪掉。

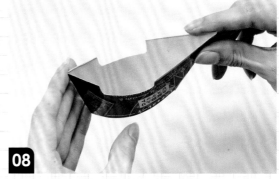

08

撐開來凹成弧形。這將成為船的底座。

09

準備零件 **B**。

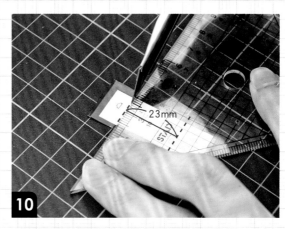

10

用美工刀在紙型的凸摺線（線和線的間隔為23mm）上輕輕劃出痕跡，以便凹摺。

11

沿著凸摺線凹摺。

12

在兩側的側面塗抹黏著劑。

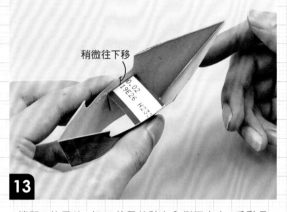

13

撐開**8**的零件，把**12**的零件貼在內側正中央。重點是貼的位置要稍微往下移。

稍微往下移

14

準備零件**C**。

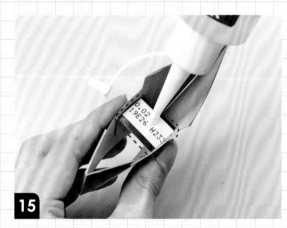

15

在**13**貼好的零件上面塗抹黏著劑。

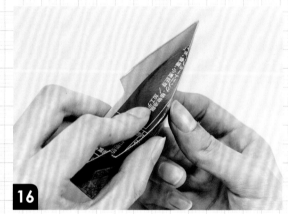

16

貼上**C**。

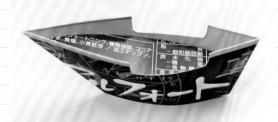

17

貼好後會變成這個狀態。

18

準備零件**D**。

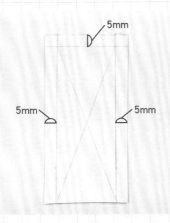

19

翻面,如照片般在3邊的內側5mm處畫線,接著畫出內側的四方形的對角線。
※也可以參考紙型挖空。

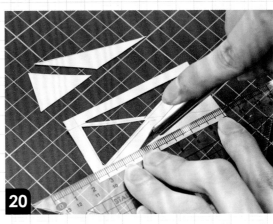

20

留下對角線的線條,割出4片三角形。

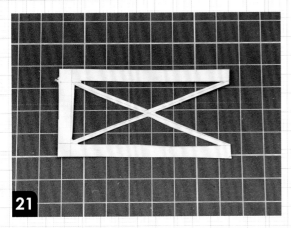

21

切割完成後的形狀。

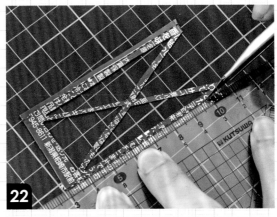

22

翻回正面,在長邊的內側2.5mm處畫線,再用美工刀輕輕劃出痕跡,以便凹摺。另一側長邊的做法亦同。

23

將劃出的摺痕向外摺。由下往上看會是這個樣子。

24

準備4片零件 E。

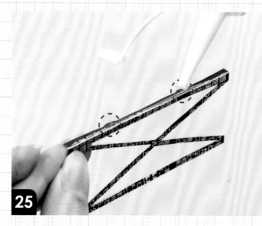

25

在**23**摺好的零件側面塗抹黏著劑。決定好下一個步驟黏貼**E**的位置後，在黏貼處塗上黏著劑。

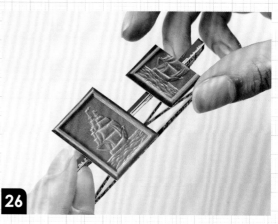

26

將2片**E**黏貼在塗抹黏著劑的部分。貼成揚帆時，小零件在上、大零件在下的樣子。

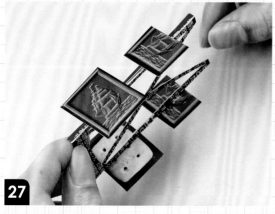

27

另一側也同樣貼上2片**E**。這時，4片**E**的正面都要朝同一方向。

28

準備零件**F**。

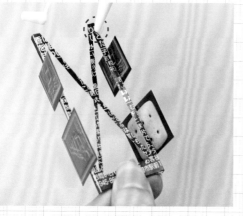

29

在**27**做好的零件末端塗抹黏著劑。

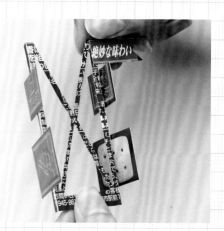

30

貼上零件**F**。

31

從空盒沒有使用到的部分，裁出10mm×10mm的正方形。

32

從正中央向外摺成L型。

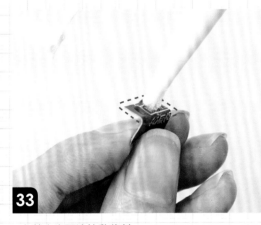

33

在其中半面塗抹黏著劑。

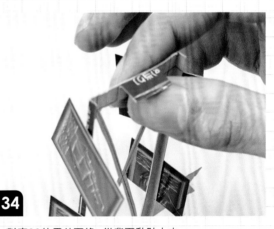

34

對齊30的零件下緣，從背面黏貼上去。

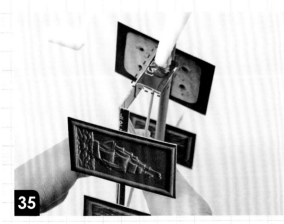

35

在另外半面塗抹黏著劑。

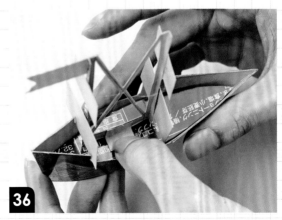

36

以17的零件細尖端朝前的方向，將35貼上去就完成了。

用明治 THE Chocolate 製作
熊

包裝盒上的可可豆令人印象深刻，於是我運用其原有的形狀，做出抱著可可豆的熊。這款零食有各式各樣顏色的包裝，可以做出各種顏色的作品。

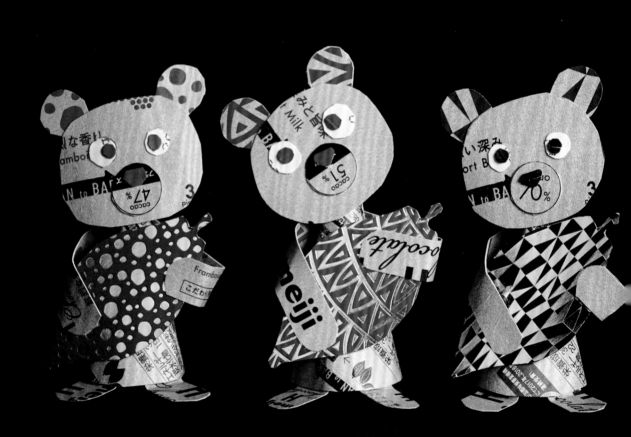

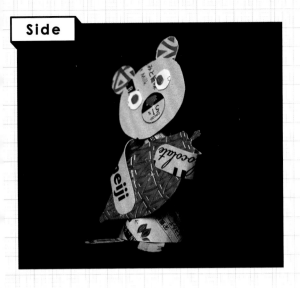

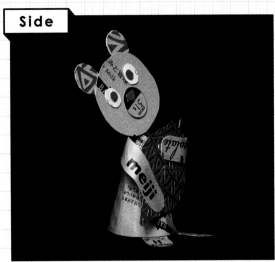

使用的空盒

#harukiru #meiji THE Chocolate

明治 THE Chocolate

（明治）

×**1**盒

Parts

從步驟**4**開始，請使用
P82的紙型裁下零件。
會使用到的零件如左
圖。

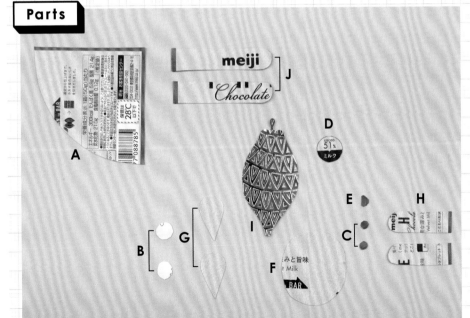

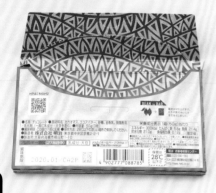

01

從背面的開口打開盒子，取出內容物。

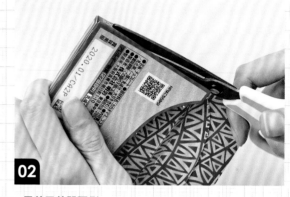

02

用剪刀剪開兩側。

03

剪開來的樣子。

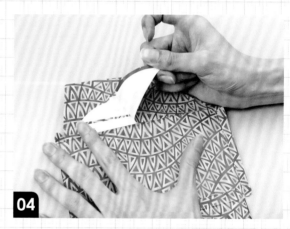

04

撕下內側紙重疊的部分。使用P82的紙型裁下零件。

05

準備零件 A。

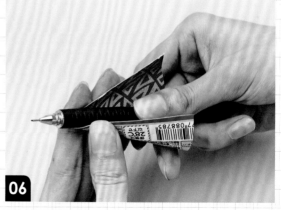

06

利用筆捲出弧度，以便之後捲成圓錐狀。

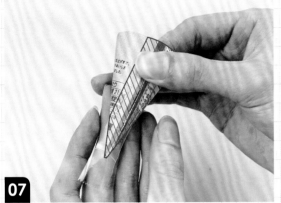

07

捲成圓錐狀，用透明膠帶固定。

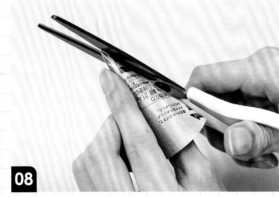

08

突出來的膠帶要用剪刀剪掉。

09

準備2片零件**B**和2片零件**C**。

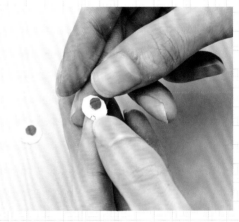

10

在**B**上塗抹黏著劑，如照片般貼上**C**。熊的眼睛就完成了。

11

準備零件**D**和零件**E**。

12

在**D**上塗抹黏著劑，如照片般把**E**貼在黑色部分上。熊的鼻子就完成了。

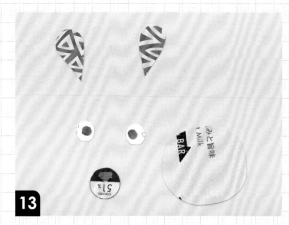

13 準備10做好的眼睛、12做好的鼻子、零件F以及2片零件G（將有圖案的背面當成正面使用）。

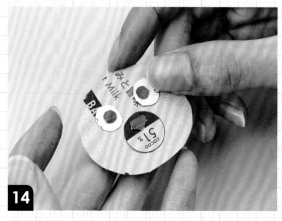

14 在F上塗抹黏著劑，確認位置後貼上眼睛和鼻子做成臉。

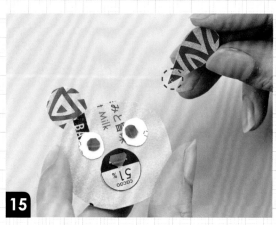

15 在零件G的前端塗抹黏著劑，確認位置後貼於F的背面。

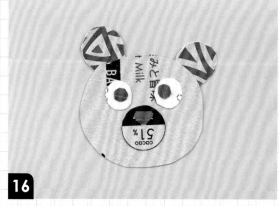

16 熊的臉完成。不一樣的零件配置方式會讓表情變得截然不同，可依個人喜好調整。

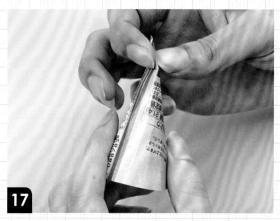

17 用手指捏扁8的零件前端。讓以膠帶固定的部分位置在後，將前後捏扁。

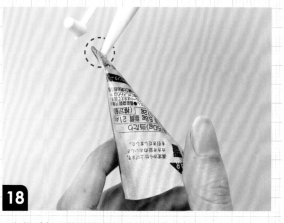

18 在捏扁部分的前端（前側）塗抹黏著劑。

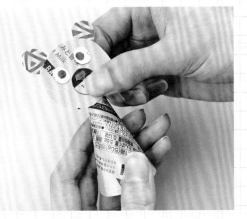

19

貼上**16**的臉。稍微把臉貼歪一點看起來會更可愛。

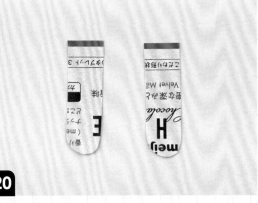

20

準備2片零件**H**。

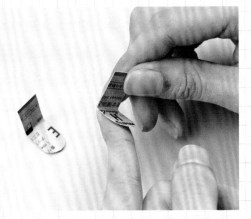

21

從正中央摺成L型。

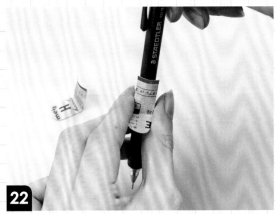

22

把方形的那一側捲在筆上,使其產生弧度。

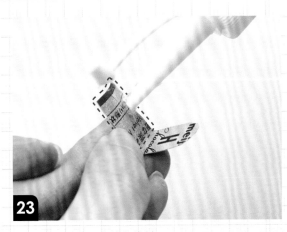

23

在有弧度的部分塗抹黏著劑。

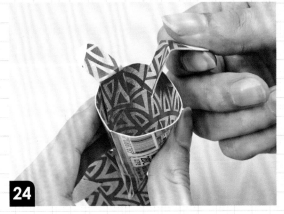

24

從內側黏貼於**19**的下方。這個零件是熊的腳,貼的時候要配合臉的方向。

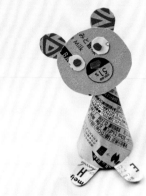

25

像這樣加上熊的腳。

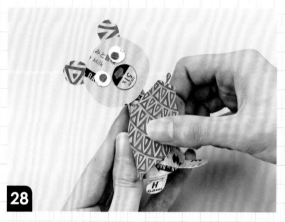

26

準備零件 I。

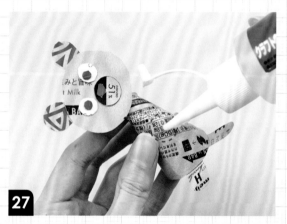

27

在熊的肚子正中央一帶塗抹黏著劑。

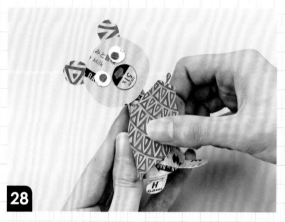

28

將 I 如照片般斜斜地貼上。

29

準備 2 片零件 J。

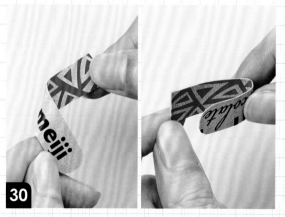

30

其中一片如照片般凹成ㄑ字形，另一片則凹成U字形。

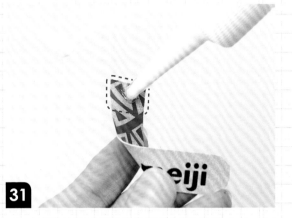

31

在く字形零件呈方形的前端背面塗抹黏著劑。

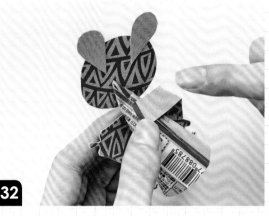

32

貼在熊的脖子後方。

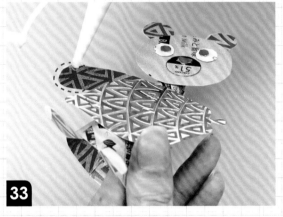

33

圓弧狀前端的背面也塗抹上黏著劑。

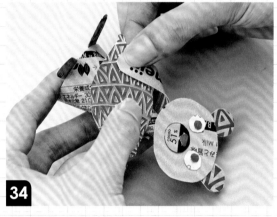

34

貼成抱住可可豆的樣子。

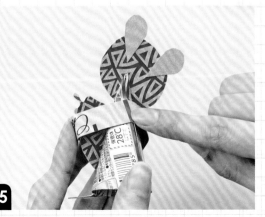

35

同樣將U字形零件呈方形的前端貼在脖子後方。

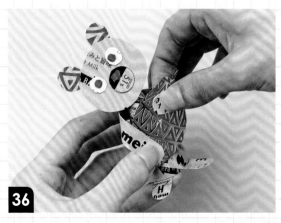

36

像是抱著可可豆一樣,把圓弧狀的前端貼上去就完成了。

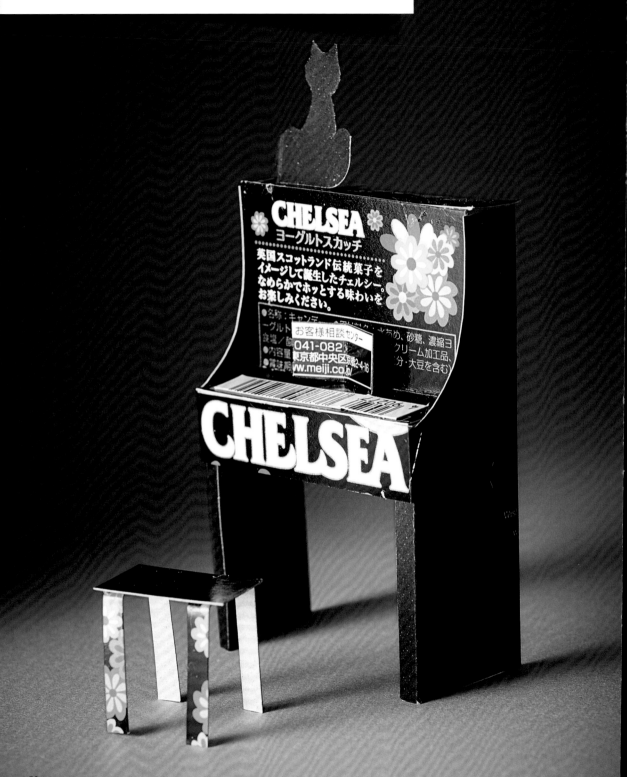

用CHELSEA製作

鋼琴

我把P27所介紹的鋼琴,改良成連新手也能順利完成的版本。構造雖然簡單,但像是應用包裝盒的「CHELSEA」字樣和花朵圖案等,依舊處處可見講究和巧思。

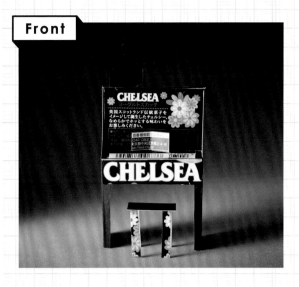

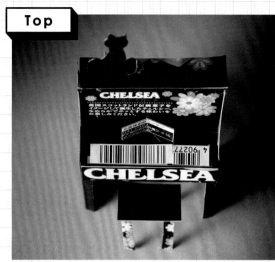

使用的空盒

#harukiru #CHELSEA

CHELSEA
巧喜糖優格口味〔乳酸彩絲糖〕
（明治）

×**1**盒

Parts

從步驟**3**開始，請使用
P83的紙型裁下零件。
會使用到的零件如左
圖。

※由於中途會使用到盒子
的殘餘碎片，因此裁好零
件後請保留剩下的空盒。

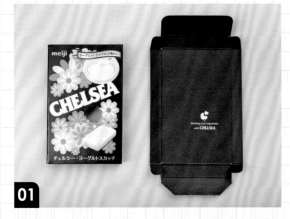

01

打開盒子，取出內容物，分成內盒和外盒。內盒要攤開。

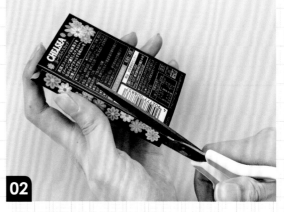

02

將外盒翻面，用剪刀剪開左側。

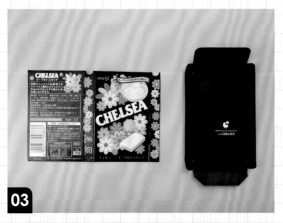

03

剪開來的樣子。使用P83的紙型裁下零件。

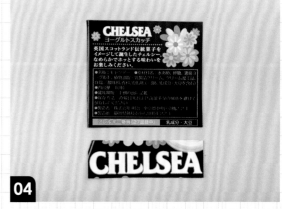

04

準備零件 **A** 和 **B**。

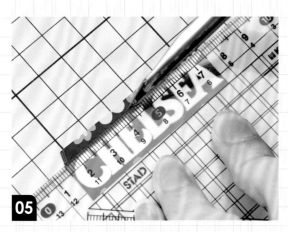

05

用美工刀在 **A** 的凸摺線上輕輕劃出痕跡，以便凹摺。

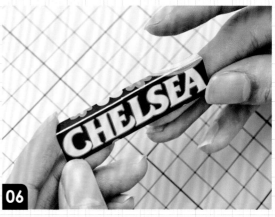

06

沿著凸摺線凹摺。

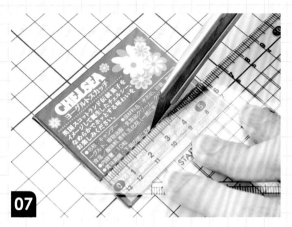

07

用美工刀在**B**的凹摺線上輕輕劃出痕跡，以便凹摺。

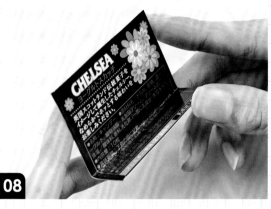

08

沿著凹摺線凹摺。

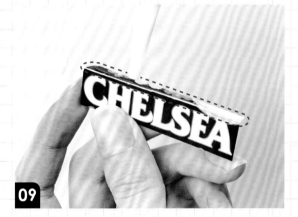

09

在**6**向外摺的部分上側塗抹黏著劑。

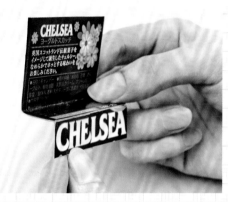

10

將**9**的零件從背面黏貼於**8**的零件下方。

11

從空盒沒有使用到的部分，裁出4片10mm×15mm的方形。

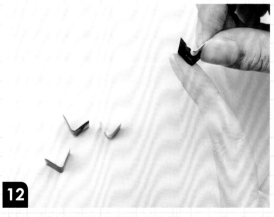

12

分別向外摺成L型。

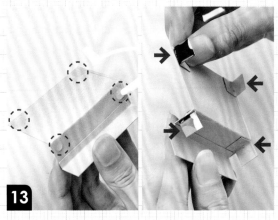

13

在**10**做好的零件的背面4處（○記號部分）塗抹黏著劑，如照片般黏貼上**12**的零件。

14

準備2片零件**C**。

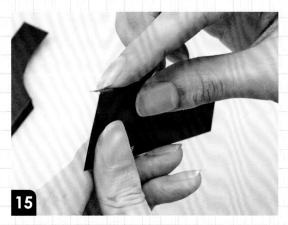

15

沿著盒子上原有的摺線向外摺。

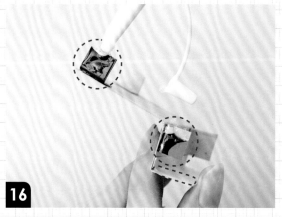

16

在**13**做好的零件的右側3處（○記號部分）塗抹黏著劑。

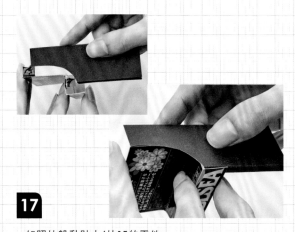

17

如照片般黏貼上1片**15**的零件。

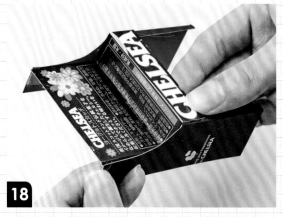

18

另一側同樣也在3個地方塗抹黏著劑，黏貼上另一片**15**的零件。

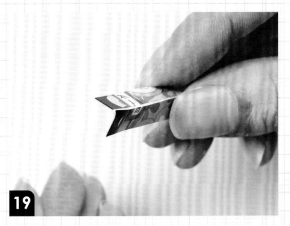

19

從空盒沒有使用到的部分，裁出10mm×30mm的方形。在短邊的正中央劃出痕跡，向外摺成細長的L型。

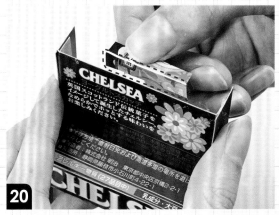

20

在其中一面塗抹黏著劑，對齊18的零件上緣，從背面黏貼於正中央。

21

準備零件D。

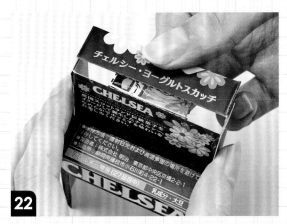

22

在20貼上的零件另一面塗抹黏著劑，如照片般黏貼上零件D。

23

準備2片零件E。

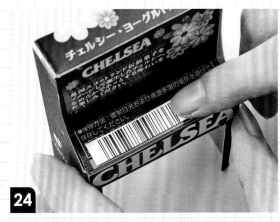

24

在沒有數字的零件E的背面塗抹黏著劑，貼在鋼琴鍵盤靠左邊的位置。

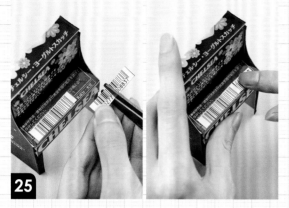

25

另一片零件**E**要配合鍵盤的長度修剪。在背面塗抹黏著劑，貼在**24**的鍵盤右側。剩下的**E**待會還會用到，請保留。

26

準備零件**F**。

27

從正中央輕輕地向內摺。

28

翻面，在摺線部分塗抹黏著劑。

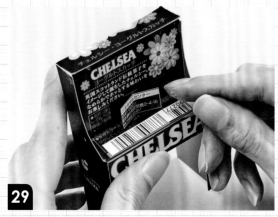

29

立起來貼在**25**的鍵盤後方，做成樂譜。

30

準備零件**G**和2片零件**H**。

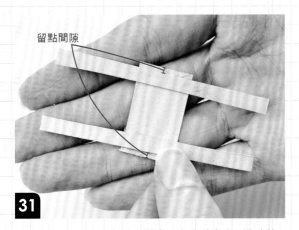

留點間隙

31

將 G 翻面，如照片般讓 H 對齊正中央貼上去。這時的重點在於，黏貼位置要和 G 的邊緣保持一點距離。

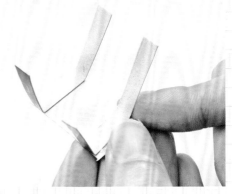

32

將31貼好的 H 如照片般配合 G 的尺寸摺疊，做成4支椅腳。

33

調整椅子的形狀。

34

準備零件 I 和 25 剩下的 E 碎片。

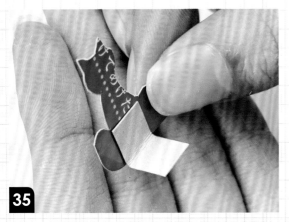

35

將 E 碎片向外摺成L型，並在其中一面塗抹黏著劑，黏貼於 I 的背面。

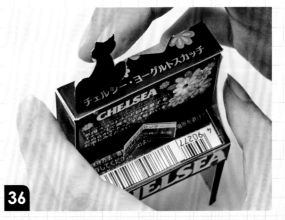

36

另一面也塗上黏著劑，貼在29的鋼琴上就完成了。

戰鬥機

將P23所介紹的戰鬥機改良成比較容易製作的版本。除了全面應用OREO包裝盒的藍色和水藍色，還在垂直尾翼的部分將「NABISCO」的紅色標誌當成重點來使用。

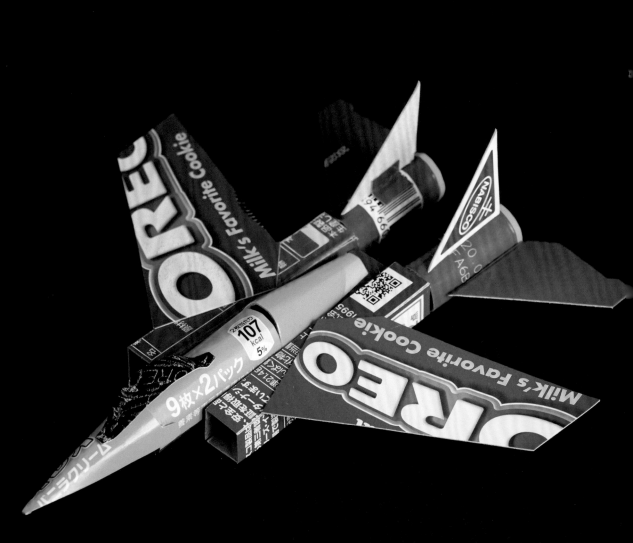

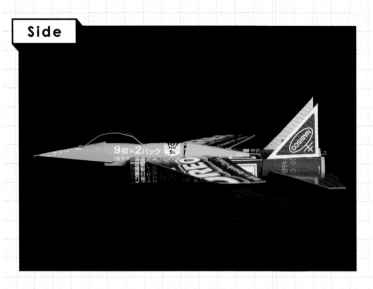

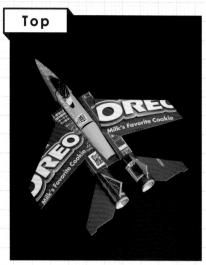

使用的空盒

#harukiru #OREO

OREO 夾心餅

（Mondelez Japan）

×1盒

Parts

從步驟 **3** 開始，請使用
P86起的紙型裁下零
件。會使用到的零件如
左圖。

※由於中途會使用到盒子
的殘餘碎片，因此裁好零
件後請保留剩下的空盒。

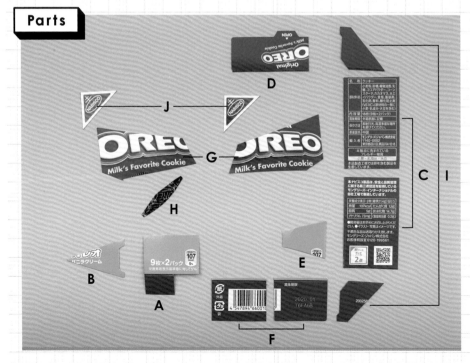

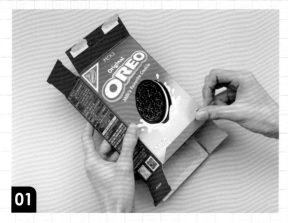

01

打開盒子上下兩端，取出內容物。

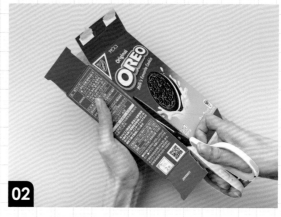

02

用剪刀剪開左側。

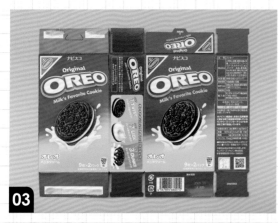

03

剪開來的樣子。撕下背面重疊的部分，利用P86起的紙型裁下零件。

04

準備零件A。

05

捲在筆上，使其產生弧度。

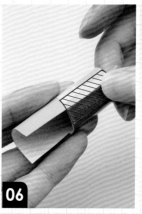

06

捲成筒狀後用透明膠帶固定，突出來的膠帶要用剪刀剪掉。完成後的樣子如右方照片所示。

07

準備零件B。

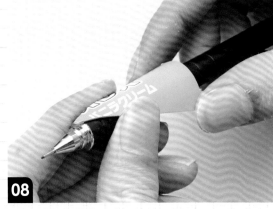

08

捲在筆上，使其產生弧度。

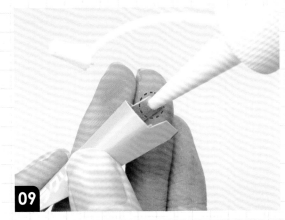

09

在突出部分的內側塗抹黏著劑。另一側的做法亦同。

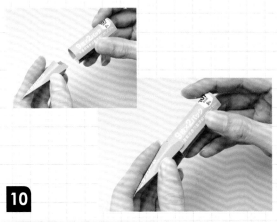

10

像從外側蓋上去一樣，黏貼在**6**做好的零件的水藍色筒狀部分上。

11

準備2片零件**C**。

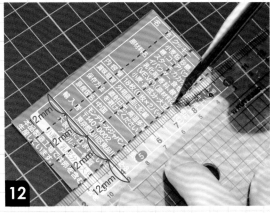

12

以美工刀在紙型的凸摺線（以12mm的間距將短邊分成4等分的線）上輕輕劃出痕跡，以便凹摺。

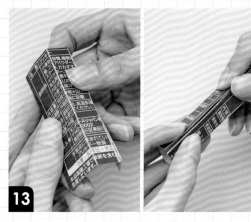

13 向外摺，摺成方形的筒狀。

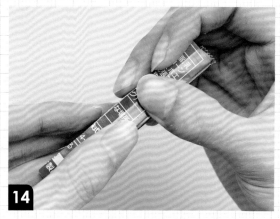

14 用透明膠帶固定。突出來的膠帶要用剪刀剪掉。

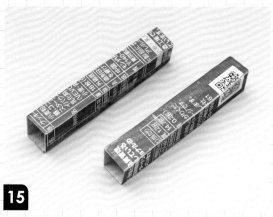

15 另一個也同樣做成方形的筒狀。

16 準備零件D。

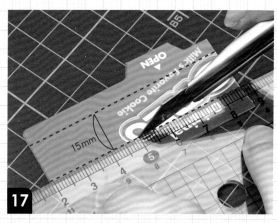

17 以美工刀在紙型的凸摺線（線和線的間隔為15mm）上輕輕劃出痕跡，以便凹摺。

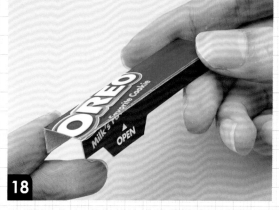

18 向外摺。

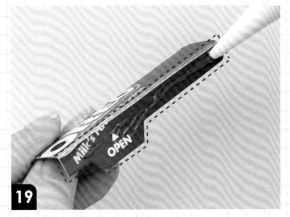

19

在兩側的側面上塗抹黏著劑。

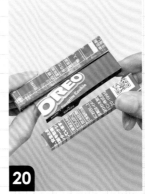
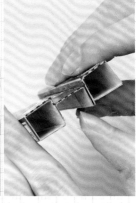

20

讓**15**做好的零件對齊其中一端,黏貼於**19**的零件兩側。如右方照片所示,中間的零件高度要比兩側略低一些。

21

在**10**的零件邊緣塗抹黏著劑。相反側的邊緣也是一樣。

背面

22

插入**20**中間的零件內黏合。右方照片是背面的樣子。

23

準備零件**E**。

24

捲在筆上,使其產生弧度。

25

將黏著劑塗抹於邊緣，在**22**裝上的零件相反側，以細窄端朝後的方向黏上去。

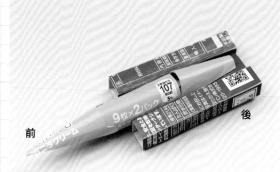

26

黏好的樣子。比較尖的那一端是戰鬥機的「前」，另一端則是「後」。

27

準備2片零件**F**。

28

捲在筆上，使其產生弧度。

29

用透明膠帶固定，突出來的膠帶要用剪刀剪掉。做出2個筒狀零件。

30

從空盒沒有使用到的部分，裁出2片10mm×5mm的方形。

31

在整個正面塗抹黏著劑。

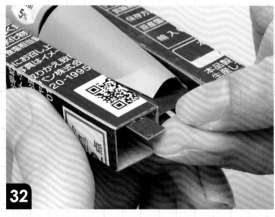

32

從內側將零件的一半貼在26的零件後側的方筒上方。另一片的做法亦同。

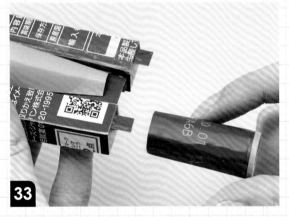

33

同樣從內側貼上29的零件。另一個的黏貼方式亦同。

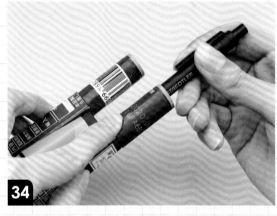

34

由於這個部分不容易用手指按壓，請把筆伸進去使其牢牢黏合。

35

準備2片零件G。

36

在背面的角落塗抹黏著劑。另一片也是如此。

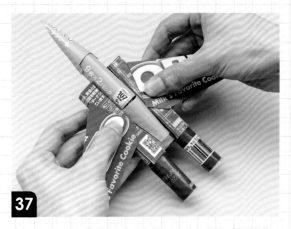

37

如照片一般，黏貼在**34**做好的零件上，做為戰鬥機的機翼。黏貼的時候要注意左右對稱。

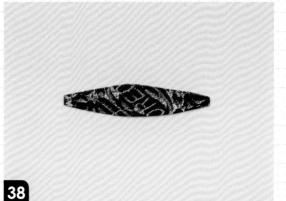

38

準備零件H。

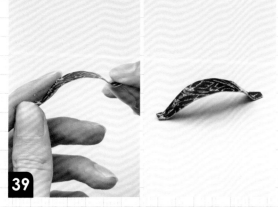

39

用手指凹出弧度，零件兩端則如右方照片般摺成平坦狀。

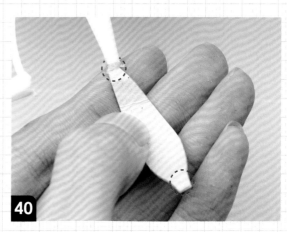

40

在兩端的背面塗抹黏著劑。

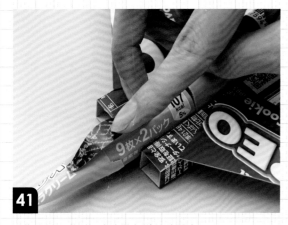

41

黏貼在**37**的零件上方的駕駛艙位置上。

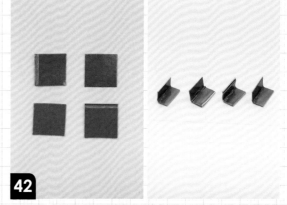

42

從空盒沒有使用到的部分，裁出4片10mm×10mm的正方形。分別向內摺成L型。

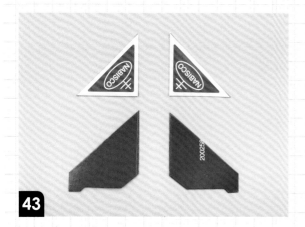

43

準備2片零件I和2片零件J。

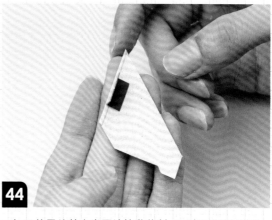

44

在**42**的零件其中半面塗抹黏著劑，分別如照片般黏貼在I和J的背面。

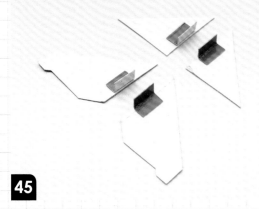

45

黏貼完4片的樣子。

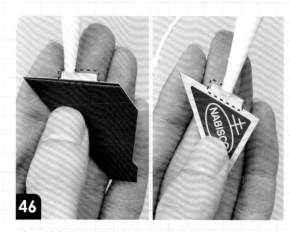

46

在**44**貼上的零件的另外半面塗抹黏著劑。

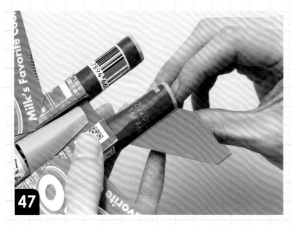

47

將零件I貼在後方的筒狀零件旁。另一側也是一樣。

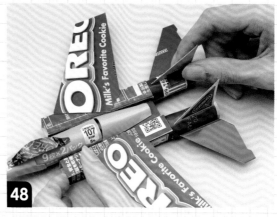

48

將零件J垂直貼在筒狀零件的上方即完成。

用CHARLOTTE製作
巧克力店

這款零食的包裝特色是擁有美麗的插圖，因此我沒有特意做成其他東西，而是使其產生遠近感，製作成一件立體作品。運用原有插圖讓招牌立體浮現，以及使窗戶內凹，做出小巧可愛的袖珍店鋪。

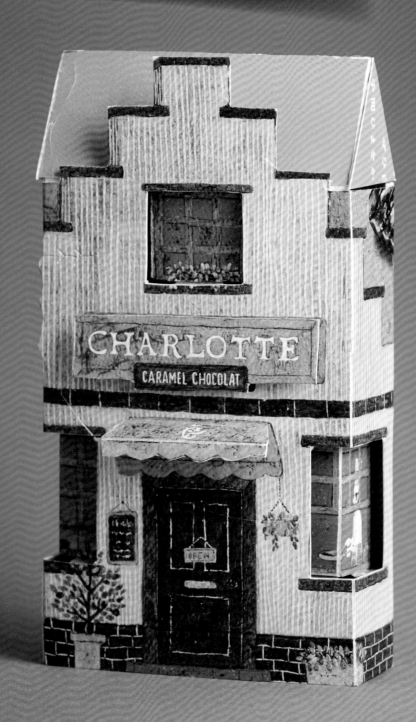

Front

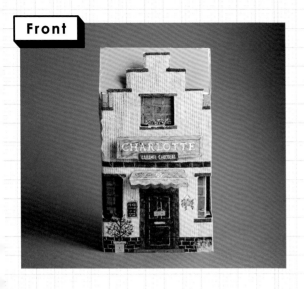

Side

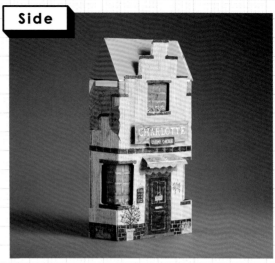

使用的空盒

#harukiru #CharLotte

CHARLOTTE
香醇焦糖巧克力
（樂天）

×**2**盒

Parts

從步驟**2**開始，請使用
P90起的紙型裁下零
件。會使用到的零件如
左圖。

※由於中途會使用到盒子
的殘餘碎片，因此裁好零
件後請保留剩下的空盒。

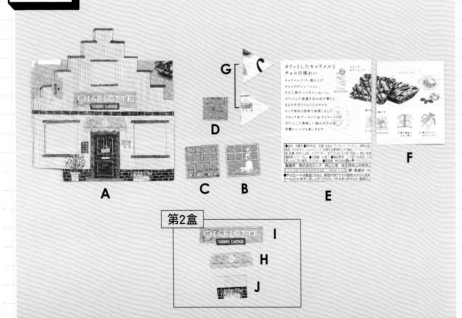

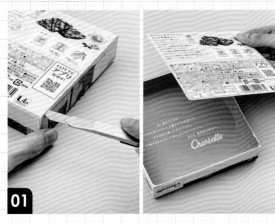

01

將盒子翻面,如右方照片般用美工刀割下背面,取出內容物。攤開正面側的盒子。

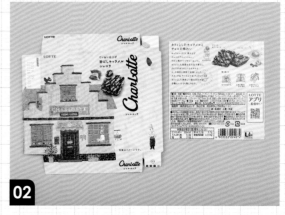

02

攤開來的樣子。第2盒的做法亦同。撕下背面重疊的部分,利用P90起的紙型裁下零件。

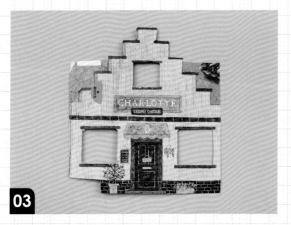

03

準備零件 A。

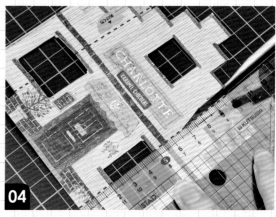

04

用美工刀在紙型的凸摺線上輕輕劃出痕跡以便凹摺,再沿著摺線向外摺。照片後側的凸摺線要沿著盒子上原有的摺線向外摺。

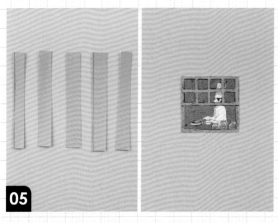

05

從空盒沒有使用到的部分,裁出5條10mm×70mm的長方形。準備零件 B。

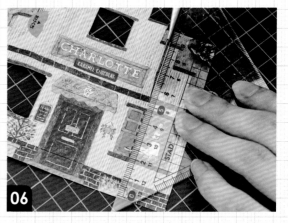

06

將 B 嵌進零件 A 原本的位置。對齊 4 摺好的線,用美工刀輕輕劃出痕跡以便凹摺,再沿著摺線向外摺。

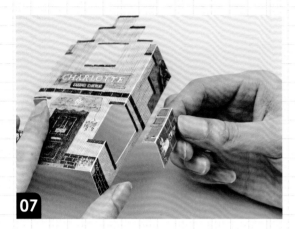

07

向外凹摺的摺線會像這樣在嵌入時完美地重疊。

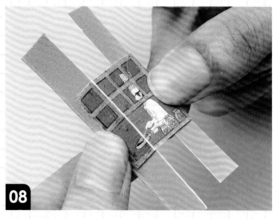

08

將2條 **5** 裁出的長方形零件,從背面黏貼於零件 **B** 的兩端。大致對齊上下等長的正中央位置。

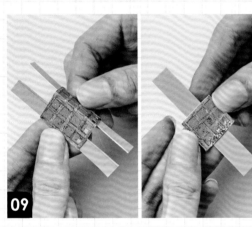

09

零件 **C**、**D** 也以相同方式,從背面貼上 **5** 裁出的零件。**C** 貼2條,**D** 貼1條。

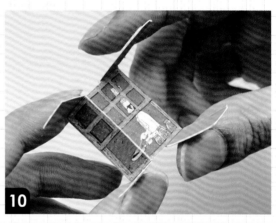

10

配合窗戶的大小,如照片般將 **8** 貼上的長方形零件上下兩端往前摺。

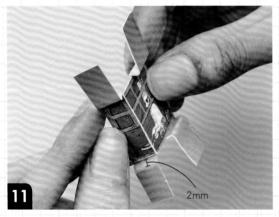

11

2mm

分別在 **10** 凹摺部分的前方2mm處向外摺。

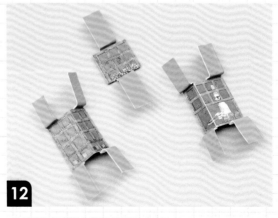

12

以相同方式摺 **9** 做好的零件 **C**、**D**。

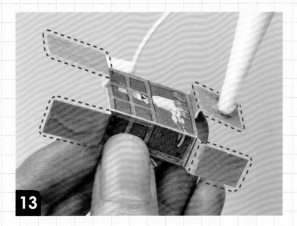
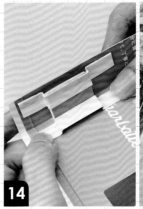

13 在11摺好的零件的4個部分塗抹黏著劑。

14 配合窗戶的位置，從4的零件背面貼上去。請一邊從正面觀察，一邊調整位置。

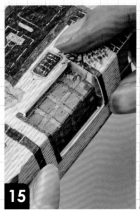
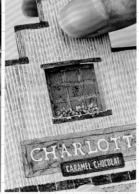

15 零件C、D一樣也要從背面對齊位置，黏貼上去。

16 準備零件E。

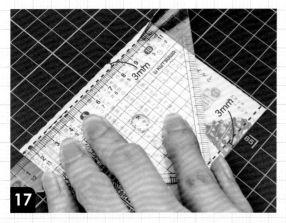

17 用美工刀在紙型的凸摺線（距離左右兩端3mm處）上輕輕劃出痕跡，以便凹摺。

18 沿著摺線向外摺。從上面看是這個樣子。

19

在兩側的側面塗抹黏著劑。

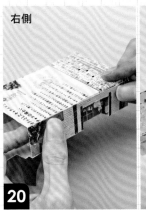

右側　　　　左側

20

對齊上線，從內側黏貼於**15**做好的零件背面。這時，左側下方會產生空隙。

21

準備零件**F**。

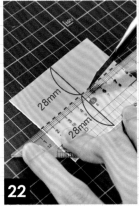

22

翻面，用美工刀在凹摺線（以28mm的間距分成2等分的線）上輕輕劃出痕跡，再向內摺。

23

從空盒沒有使用到的部分，裁出4條10mm×20mm的方形。

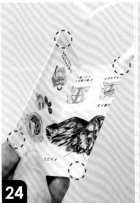

24

在**22**的零件內側的四角塗抹黏著劑，以**23**的零件有一半突出在外的方式貼上。

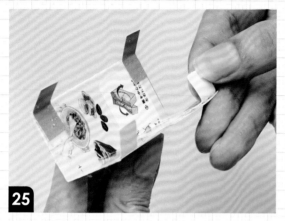

25 如照片般將貼上的零件往內側凹摺。

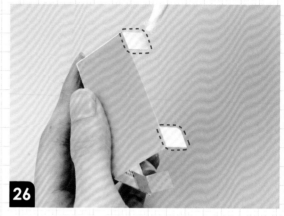

26 在凹摺部分的外側4處塗抹黏著劑。

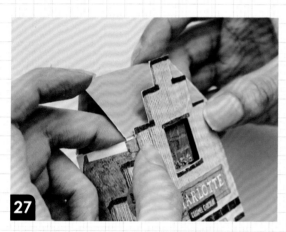

27 從內側黏貼於**20**的零件上方，做成屋頂。

28 準備2片零件**G**（將背面當成正面使用）。

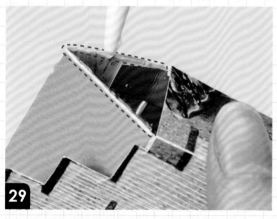

29 在**27**貼上的屋頂零件的側面邊緣塗抹黏著劑。

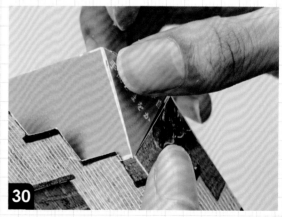

30 貼上零件**G**。另一側也是一樣。

31

從空盒沒有使用到的部分，裁出10mm×20mm的方形。準備從第2盒裁下的零件**H**。

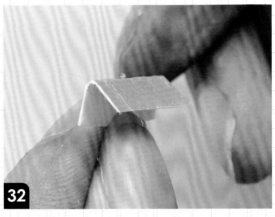

32

將方形零件往外摺，摺成細長狀。

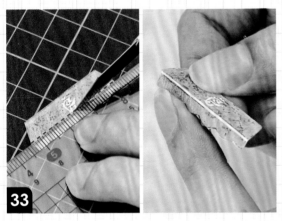

33

用美工刀沿著零件**H**插圖上的線輕輕劃出痕跡，再向外摺。

34

在**32**的零件其中一面塗抹黏著劑，從背面黏貼於**33**的上方。

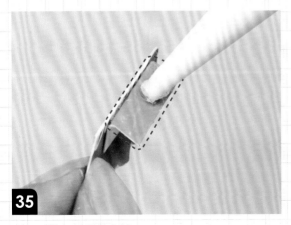

35

在另外一面塗抹黏著劑。

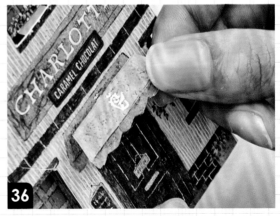

36

配合插圖的位置，黏貼於**30**做好的零件上。店鋪入口變立體了。

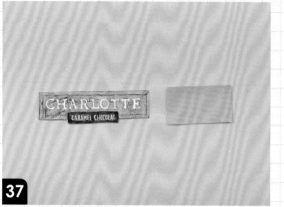

37

從空盒沒有使用到的部分，裁出10mm×15mm的方形。準備從第2盒裁下的零件I。

38

將方形零件向外摺成細長狀，用膠帶固定。

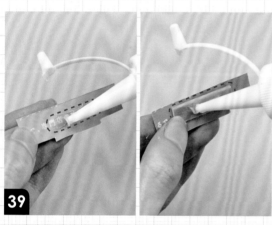

39

在零件I的背面塗抹黏著劑，黏貼於**38**的零件上，黏貼好的零件上也塗抹黏著劑。

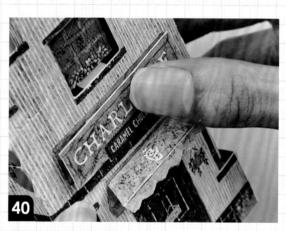

40

配合**36**的零件的插圖位置黏貼上去。

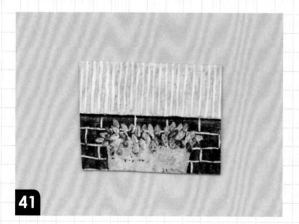

41

準備零件J。

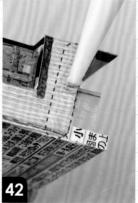

42

由於**40**做好的零件左側下方有空隙，因此只要塗上黏著劑，黏貼上零件J就完成了。

3

- - - - - -

Paper
pattern

依照紙型裁切零件是
製作作品的第一步。
以下是前面介紹過做法的
5 件作品的紙型。
因為是原寸大小，只要
沿線裁下即可直接使用。
請參照著 P33「紙型的用法」，
試著動手做做看吧！

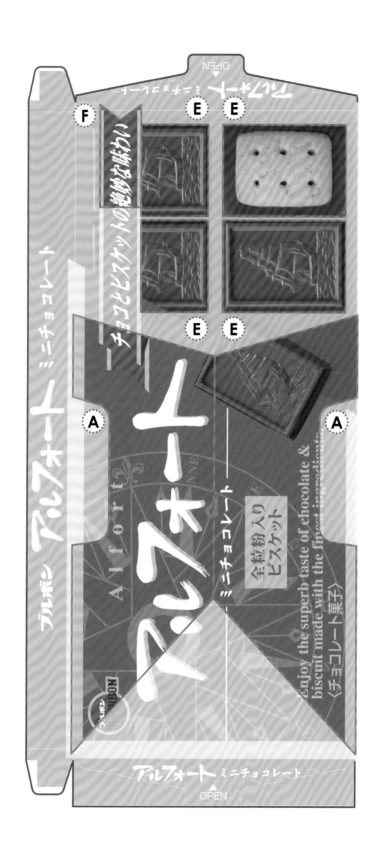

※這個部分待會要挖空。

D

香ばしい全粒粉入りビスケットとコク深い（楽しい）ミルクチョコレートのアルフォート。風味豊かな○○を組み合わせた、ひとくちサイズのアルフォート。風味をお楽しみください。

名　称　チョコレート菓子
原材料名　砂糖、小麦粉、全粉乳、バター、乳糖、小麦でん粉、ショートニング、植物油脂、ココア、食塩、小麦胚芽／加工デンプス、乳化剤（大豆由来）、膨脹剤、香料
内容量　12個
賞味期限　箱の右側に表示してあります。
保存方法　直射日光を避けて保存してください。
製造者　株式会社ブルボン
〒945-8611　新潟県柏崎市professor

ブルボン アルフォート ミニチョコレート

お客様相談センター ☎0120-28-5605
ホームページ http://www.bourbon.co.jp/
〒945-8611 新潟県柏崎市駅前1丁目3番1号

C

（ショートニング、植物油脂、ココア、食塩、小麦胚芽／加工デンプス、

〒945-8611 新潟県柏崎市駅前1丁目3番1号

●取扱上の注意 開封後はお早目にお召しあがりください。●チョコレートは高温になるとその油脂分が溶けだしそれが冷えて固まるとたて、まれにうすく白色化することがありますが、品質には問題ありません。●小麦の胚乳部がかかって白く見えたりすることがあります。また、生地表面の黒い粒は小麦表皮や胚芽が模様になったものです。●この製品は内容量で密封包装されています。●ラーメン手数でもお買い求めの月日店名をお書きそえのうえ、あて先までお送りください。代品と送料を送料を送りいたします。

本製品に含まれる
アレルギー物質
〈特定原材料等27品目中〉
乳・小麦・大豆

栄養成分表示（12個（標準59g）当り）		
エネルギー		316kcal
たんぱく質		4.7g
脂質		18.0g
	—飽和脂肪酸	9.5g
炭水化物		34.9g
	—糖質	32.7g
	—食物繊維	0.2g
食塩相当量		

B

4 901360 245567

アレルギー表示コード

賞味期限

※欄表凸

※欄表凸

※欄表凸

エコレールマーク
鉄道貨物輸送
同種商品群中、
（魔上100%中）

外箱
再生紙

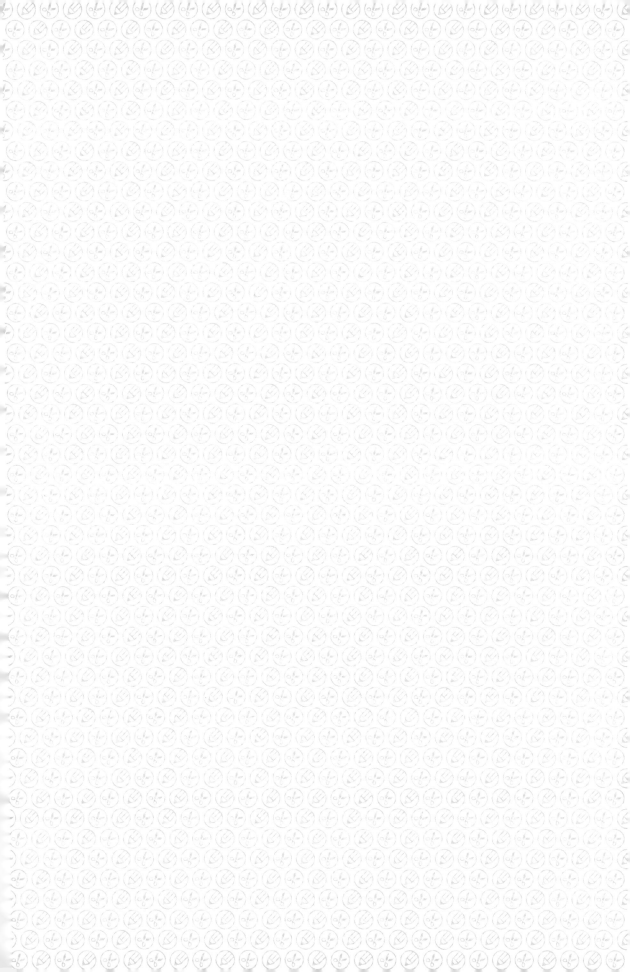

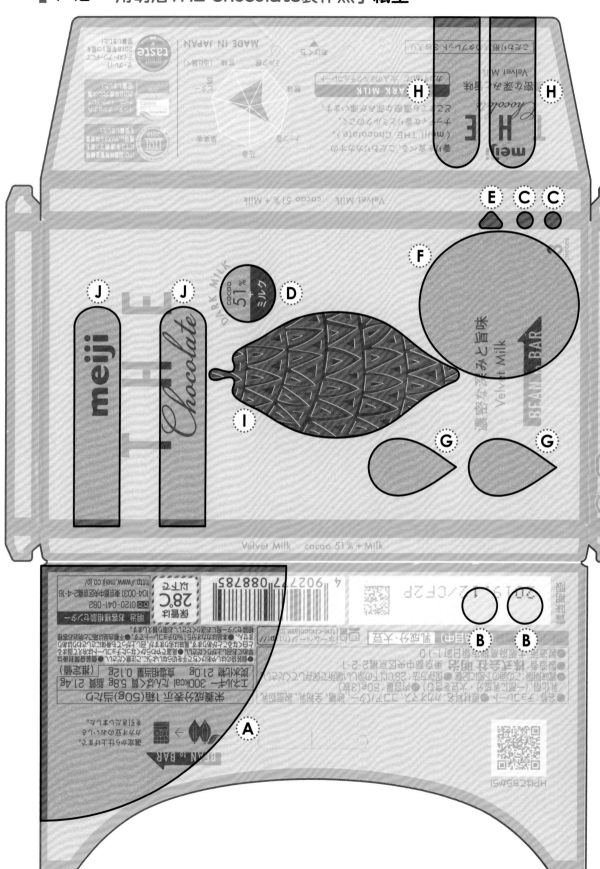

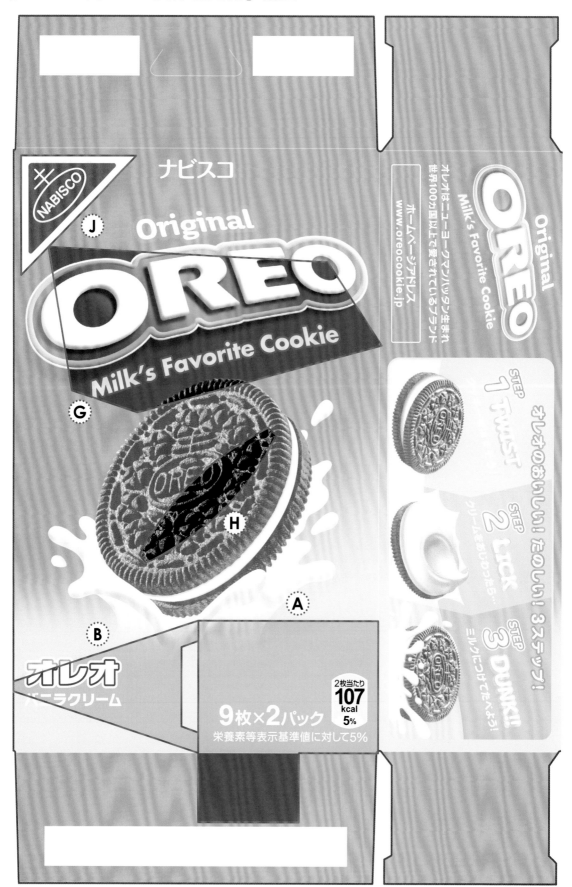

ナビスコ

Original OREO
Milk's Favorite Cookie

オレオ

2枚当たり
107 kcal
5%

名　称	クッキー
原材料名	小麦粉、砂糖、植物油脂、乳糖、ココアパウダー、コーンスターチ、カカオマス、ホエイパウダー、食塩、膨張剤、乳化剤、香料、酸化防止剤(V.E,V.C)、(原材料の一部に小麦・乳成分・大豆を含む)
内容量	18枚(9枚×2パック)
賞味期限	外箱底面に記載
保存方法	直射日光、高温多湿な場所を避けてください。
原産国名	中国
輸入者	モンデリーズ・ジャパン株式会社〒140-0002東京都品川区東品川4-12-8

本製品に含まれている
アレルギー物質
小麦・乳成分・大豆

本品製造工場では卵を含む製品を
生産しています。

本ナビスコ製品は、安全と品質管理
に関する第三者認証を取得している
モンデリーズ・インターナショナルの
自社工場で製造しています。

栄養成分表示:2枚(標準21.4g)当たり			
熱量	107kcal	たんぱく質	1.2g
脂質	5g	炭水化物	14.7g
ナトリウム	73mg	(食塩相当量	0.2g)

●開封後はお早めにお召し上がりください。●イラスト・写真はイメージです。

不都合な品はお取りかえ致します。
モンデリーズ・ジャパン株式会社
お客様相談室 0120-199561

Mマーク
オレオ
バニラ
2点

紙 外箱

袋

賞味期限

SAMPLE

4 547894

20025853

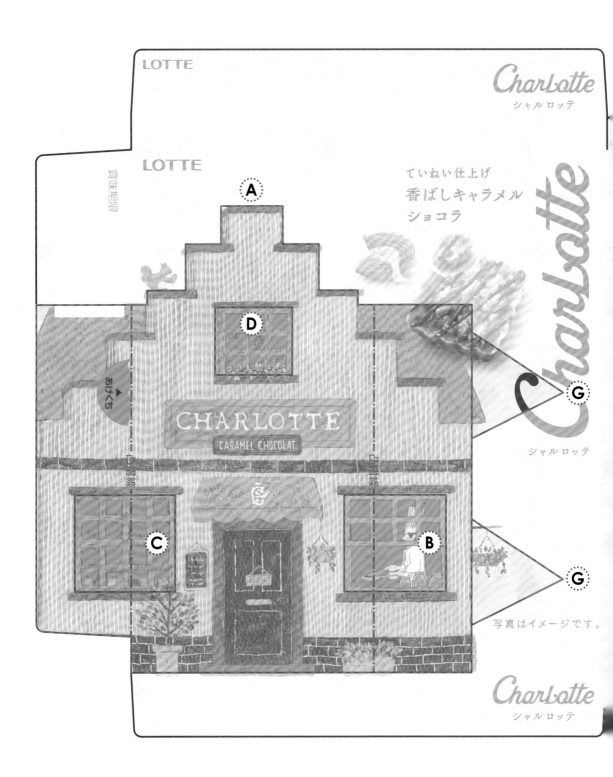

E　　　　　　　　　　　　　　F

カリッとしたキャラメルと
チョコの味わい

キャラメルづくり、焼き上げ、

チョコのデコレーション、

その工程すべてをていねいに。

カリッとした食感を生み出す薄さと、

まるで手作りのようなカタチを

ロッテ独自の技術で実現しました。

スカッチ＆アーモンド＆チョコレートの

カリッとした美味しい組み合わせが、

手軽にいつでも楽しめます。

スカッチ
＆アーモンド

チョコレート

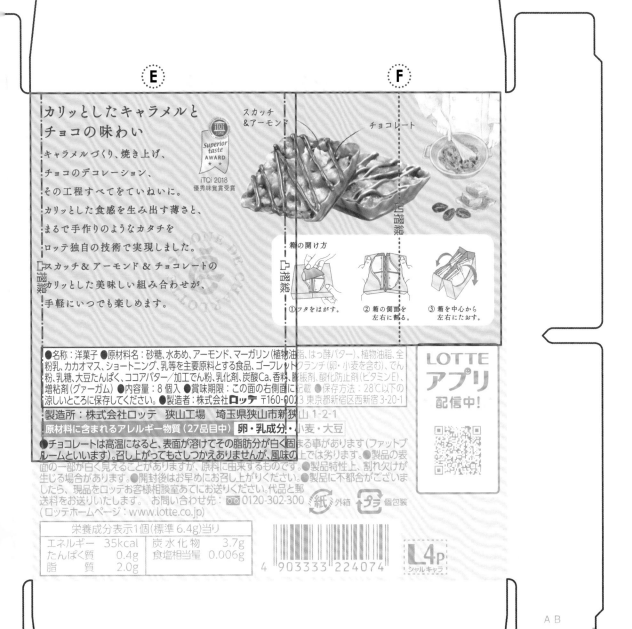

箱の開け方

① フタをはがす。
② 箱の側面を左右に割る。
③ 箱を中心から左右にたおす。

●名称：洋菓子 ●原材料名：砂糖、水あめ、アーモンド、マーガリン(植物油脂、はっ酵バター)、植物油脂、全粉乳、カカオマス、ショートニング、乳等を主要原料とする食品、ゴーフレットクランチ(卵・小麦を含む)、でん粉、乳糖、大豆たんぱく、ココアバター／加工でん粉、乳化剤、炭酸Ca、香料、膨張剤、酸化防止剤(ビタミンE)、増粘剤(グァーガム) ●内容量：8個入 ●賞味期限：この面の右側面に記載 ●保存方法：28℃以下の涼しいところに保存してください。 ●製造者：株式会社ロッテ 〒160-0023 東京都新宿区西新宿 3-20-1
製造所：株式会社ロッテ 狭山工場 埼玉県狭山市新狭山 1-2-1
原材料に含まれるアレルギー物質（27品目中） **卵・乳成分・小麦・大豆**

●チョコレートは高温になると、表面が溶けてその脂肪分が白く固まる事があります(ファットブルームといいます)。召し上がってもさしつかえありませんが、風味の点では劣ります。●製品の表面の一部が白く見えることがありますが、原料に由来するものです。●製品特性上、割れ欠けが生じる場合があります。●開封後はお早めにお召し上がりください。●製品に不都合がございましたら、現品をロッテお客様相談室あてにお送りください。代品と郵送料をお送りいたします。 お問い合わせ先：0120-302-300 紙 外箱 プラ 個包装
(ロッテホームページ：www.lotte.co.jp)

栄養成分表示1個(標準6.4g)当り			
エネルギー	35kcal	炭水化物	3.7g
たんぱく質	0.4g	食塩相当量	0.006g
脂　　質	2.0g		

iTQi 2018
Superior taste AWARD
優秀味覚賞受賞

LOTTE
アプリ
配信中!

4 903333 224074

L4p
シャルキャラ

A B
1 2 3 4

91

LOTTE

Charlotte
シャルロッテ

LOTTE

ていねい仕上げ
香ばしキャラメル
ショコラ

Charlotte

シャルロッテ

CHARLOTTE
CARAMEL CHOCOLAT

凸摺線

写真はイメージです。

Charlotte
シャルロッテ

結 語

各位有感受到讓平面的空盒

逐漸變成立體的樂趣嗎？

本書中有介紹做法的雖然是比較簡單的作品，

但像是把包裝盒的商標做成戰鬥機的機翼、

讓插圖裡的店鋪產生遠近感，

或是利用背面的成分標示和客服資訊的文字增添趣味等，

每件作品依舊充滿了空盒模型獨有的魅力。

利用空盒沒有使用到的部分自由製作零件、

改造作品也是一種樂趣。

希望各位成功做出本書所介紹的作品後，

也能試著挑戰做出自己獨創的作品。

HARUKIRU

Have a nice box craft !

日文版 STAFF

攝影	市瀨真以
設計	日高慶太　佐藤菜子（monostore）
編輯協力	明道聰子（libra 舍）
紙型製作	株式會社 WADE
校正	東京出版服務中心
編輯	森 摩耶　金城琉南（WANI BOOKS）

OKASHI NO HAKO DAKEDE TSUKURU AKIBAKO KOUSAKU
© HARUKIRU 2019
Originally published in Japan in 2019 by WANI BOOKS CO.
Chinese translation rights arranged through TOHAN CORPORATION, TOKYO.

※本書所刊載的零食空盒可能會因國家及地區不同，而無法購得該款商品。

日本空箱職人傳授零食空盒模型密技

2020年4月1日初版第一刷發行

著　　者	HARUKIRU
譯　　者	曹茹蘋
編　　輯	劉皓如
發 行 人	南部裕
發 行 所	台灣東販股份有限公司
	＜網址＞http://www.tohan.com.tw
法律顧問	蕭雄淋律師
香港發行	萬里機構出版有限公司
	＜地址＞香港北角英皇道499號北角工業大廈20樓
	＜電話＞（852）2564-7511
	＜傳真＞（852）2565-5539
	＜電郵＞info@wanlibk.com
	＜網址＞http://www.wanlibk.com
	http://www.facebook.com/wanlibk
香港經銷	香港聯合書刊物流有限公司
	＜地址＞香港新界大埔汀麗路36號
	中華商務印刷大廈3字樓
	＜電話＞（852）2150-2100
	＜傳真＞（852）2407-3062
	＜電郵＞info@suplogistics.com.hk

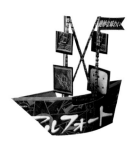